故宫珍藏历代法书碑帖集字系列

汉简隶书集字与创作

故宫博物院编 故宫出版社

U0124957

图书在版编目（CIP）数据

汉简隶书集字与创作 / 故宫博物院编；陈畅编写.
—北京：故宫出版社，2011.3（2014.1重印）
（故宫珍藏历代法书碑帖集字系列）
ISBN 978-7-5134-0117-3

Ⅰ. ①汉… Ⅱ. ①故… ②陈… Ⅲ. ①隶书—书法
Ⅳ. ①J292.113.2

中国版本图书馆CIP数据核字(2011)第034066号

故宫珍藏历代法书碑帖集字系列

《汉简隶书集字与创作》

总　策　划　王亚民　赵国英
主　　　编　姚建杭　编写　陈　畅
责　任　编　辑　程同根　付韦鸣
装　帧　设　计　吴涤生　刘　远
责　任　印　制　马静波

图片提供　故宫博物院资料信息中心
出版发行　故宫出版社
地址　北京市东城区景山前街四号
电话　〇一〇—八五〇〇 七八〇八　〇一〇—八五〇〇 七八一六
传真　〇一〇—六五一二九四七九
邮编　一〇〇〇〇九

制　　　作　北京盛通印刷股份有限公司
印　　　刷　保定市彩虹艺雅印刷有限公司
开　　　本　八开
印　　　张　十二
版　　　次　二〇一一年四月第一版
　　　　　　二〇一四年一月第二次印刷
书　　　号　ISBN 978-7-5134-0117-3
定　　　价　三十八元

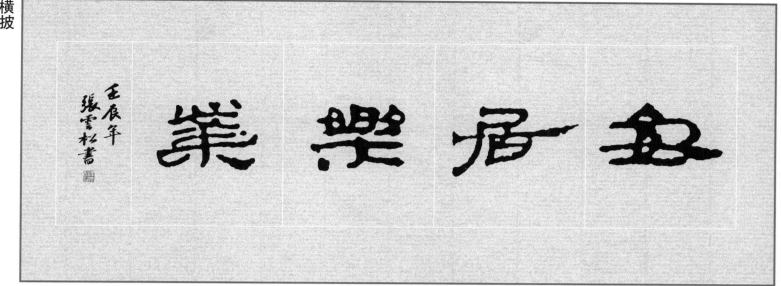

安居乐业

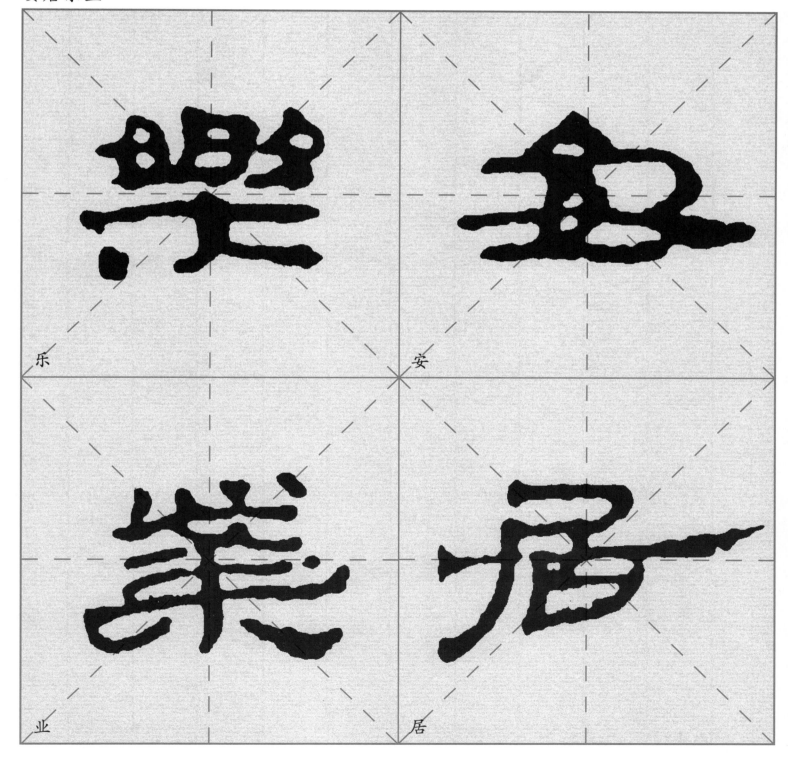

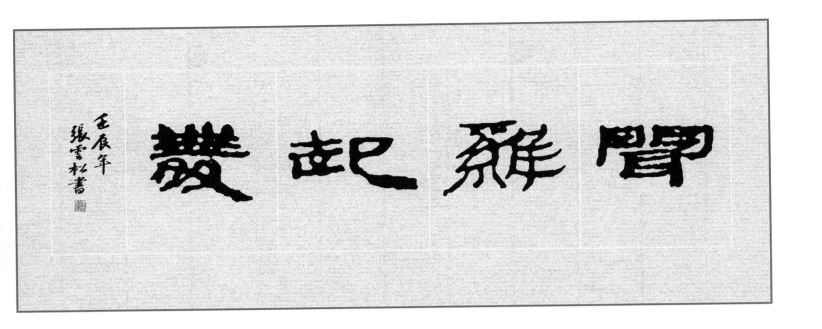

闻鸡起舞

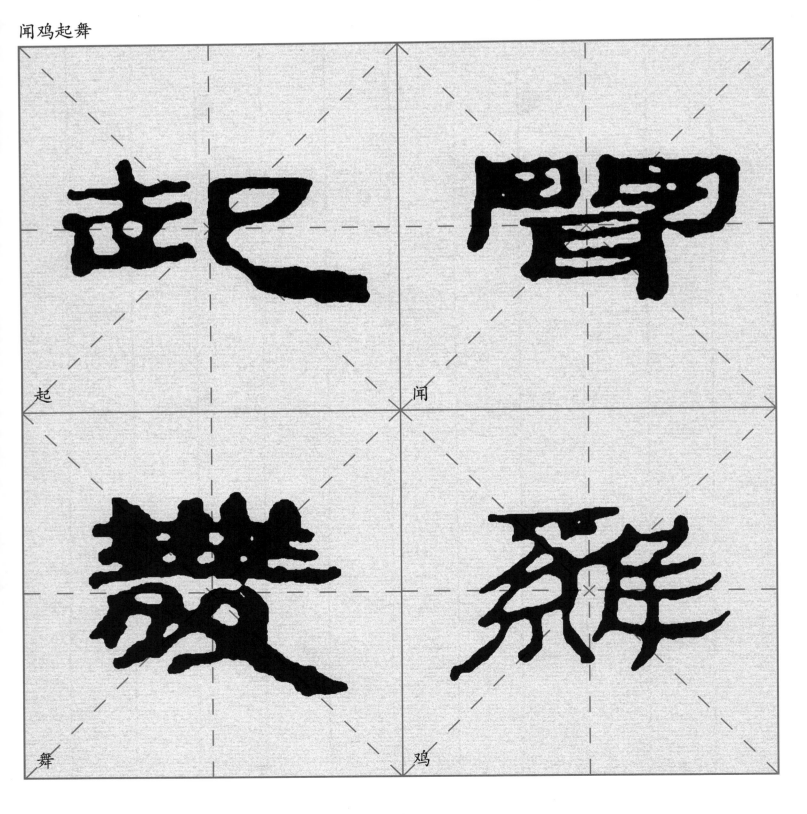

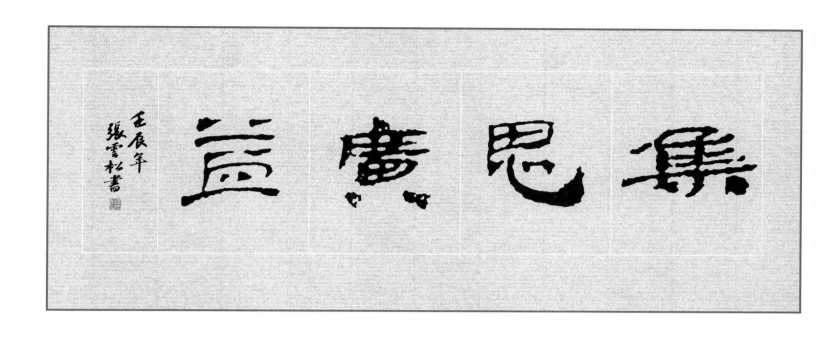

集思广益

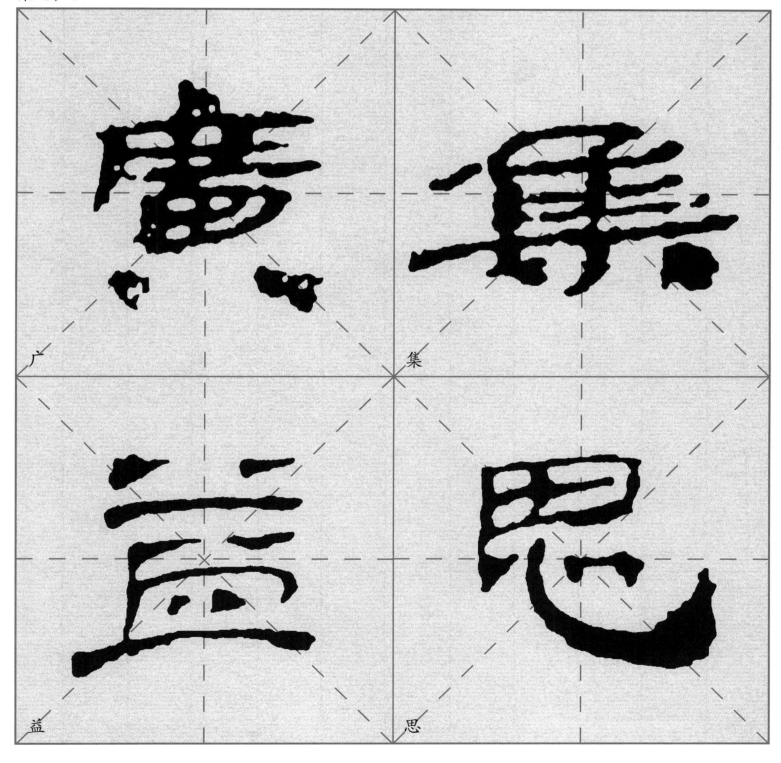

相 自 長 側 去 江 家
識 小 干 居 九 水 臨
不 人 是 江 來 抈

崔顥·長干曲
家臨九江水　来去九江侧
同是长干人　自小不相识

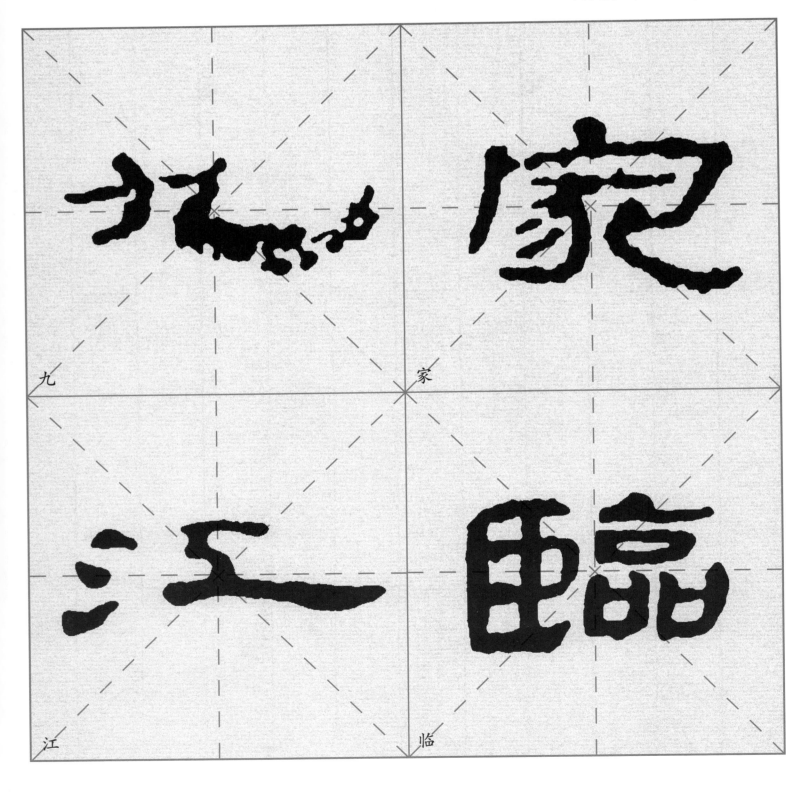

九　家
江　临

6

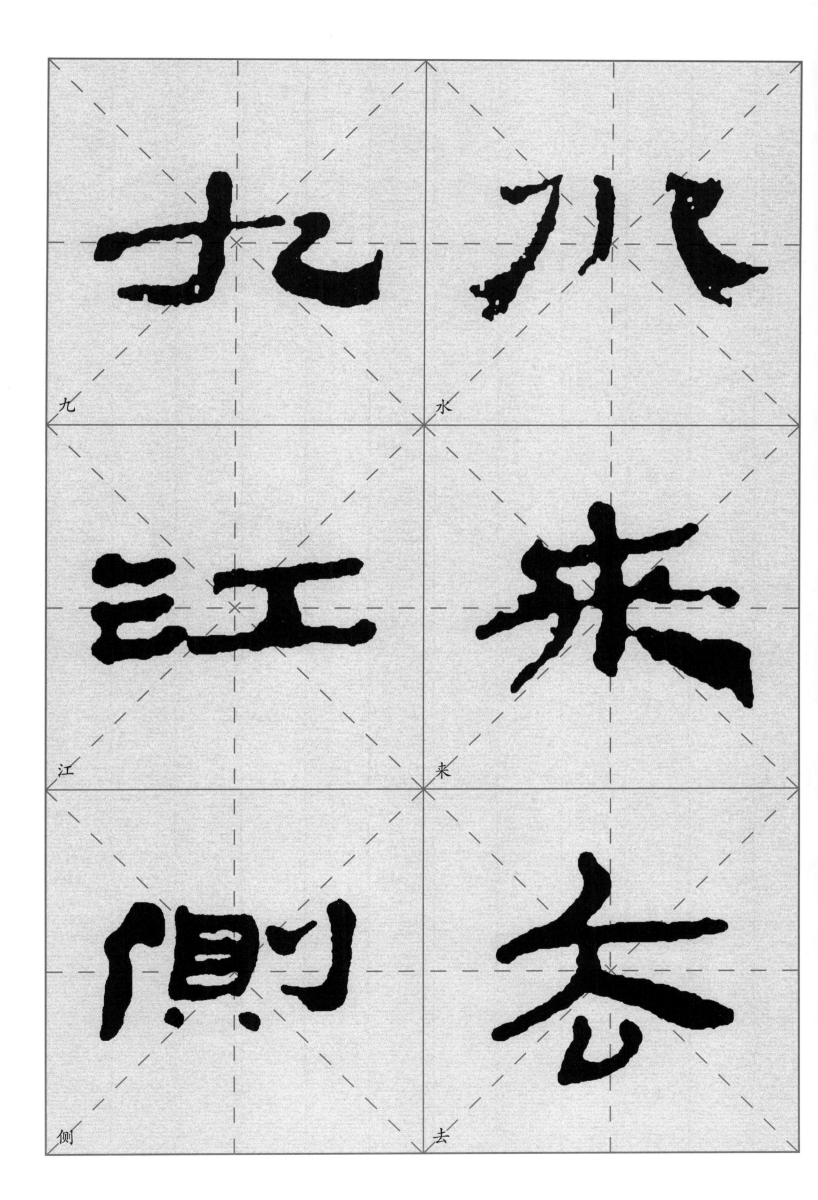

九　水
江　来
侧　去

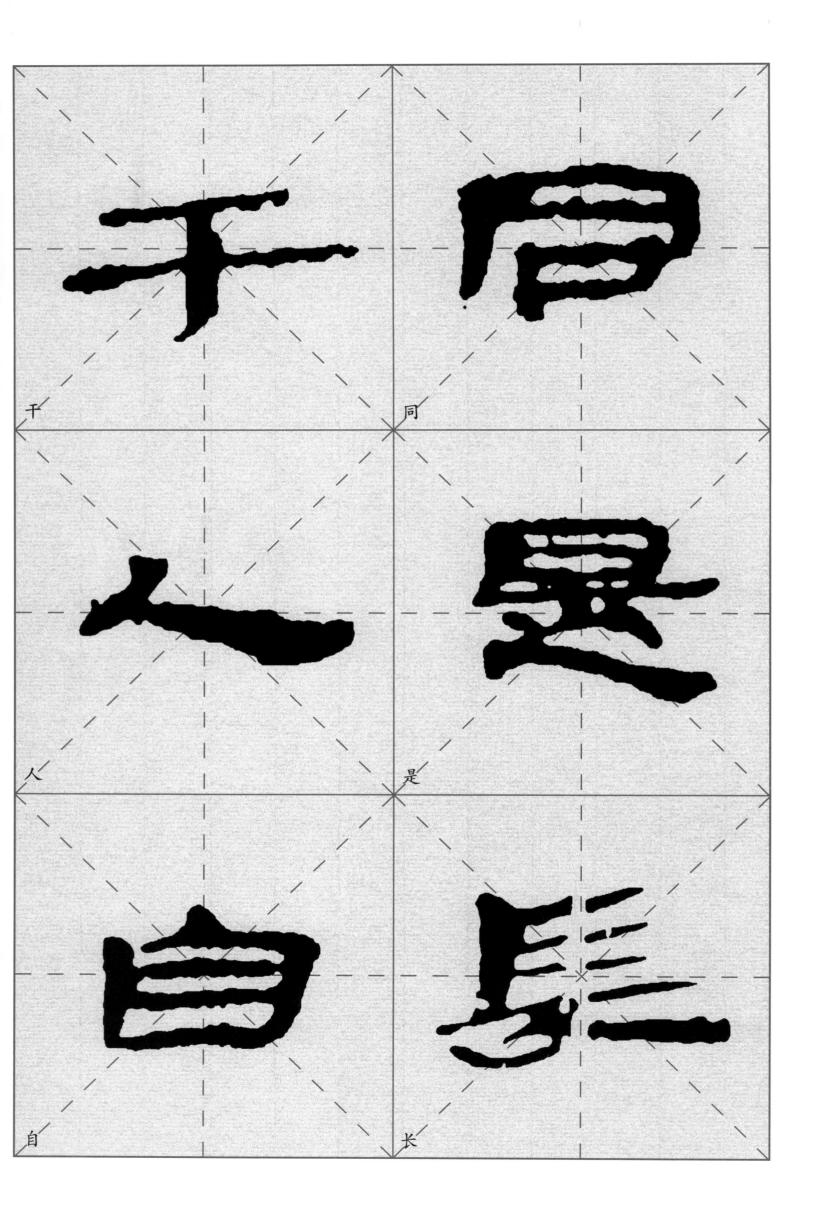

干

同

人

是

自

长

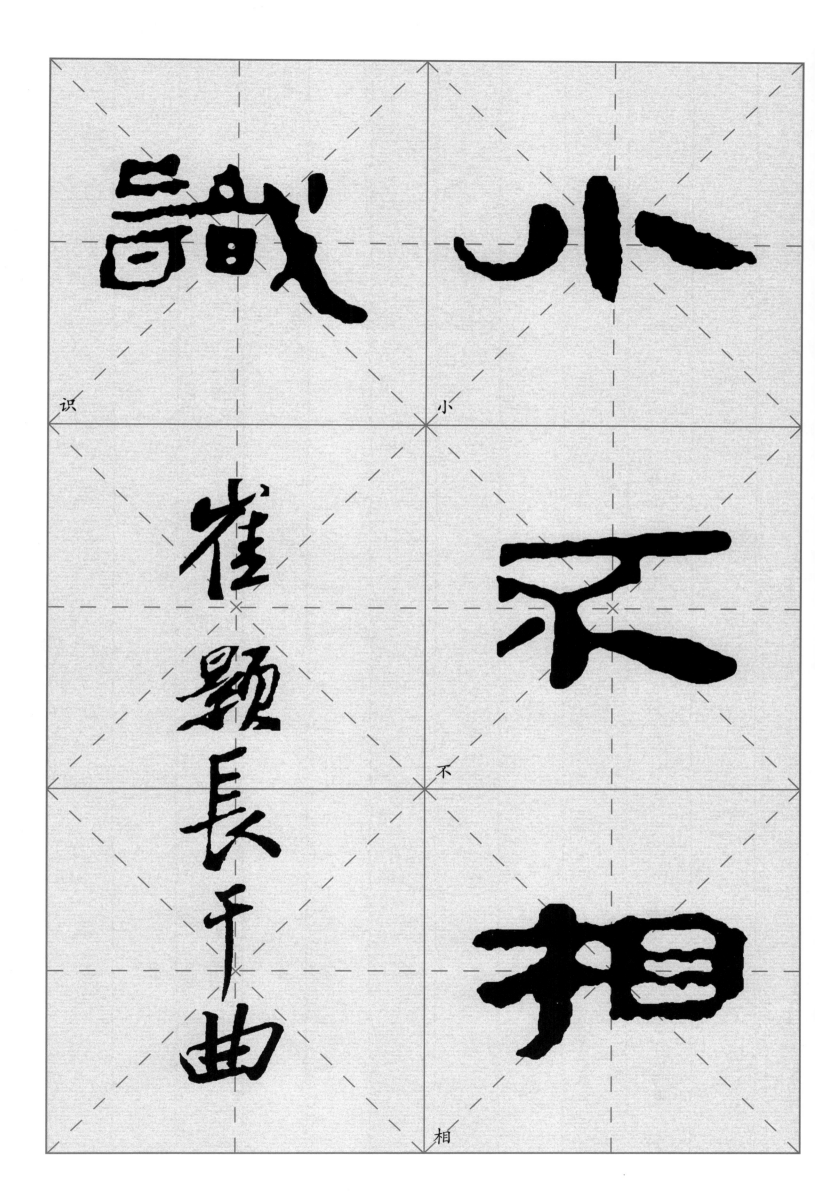

識 小

崔 不
顥
長 相
干
曲

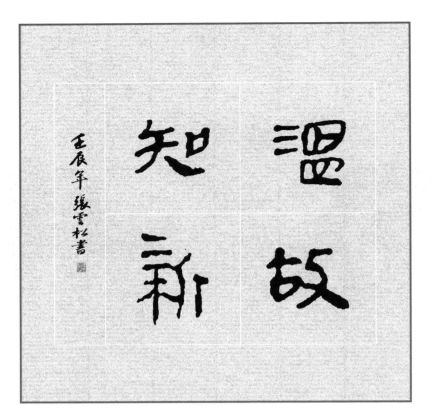

温故知新

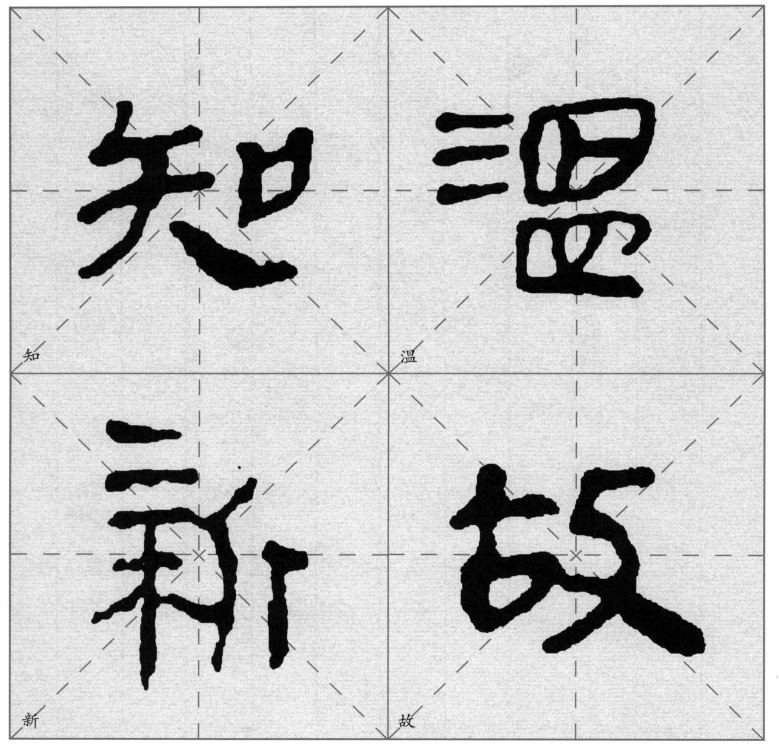

10

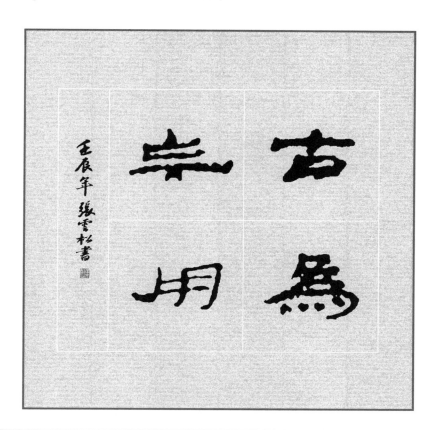

古为今用

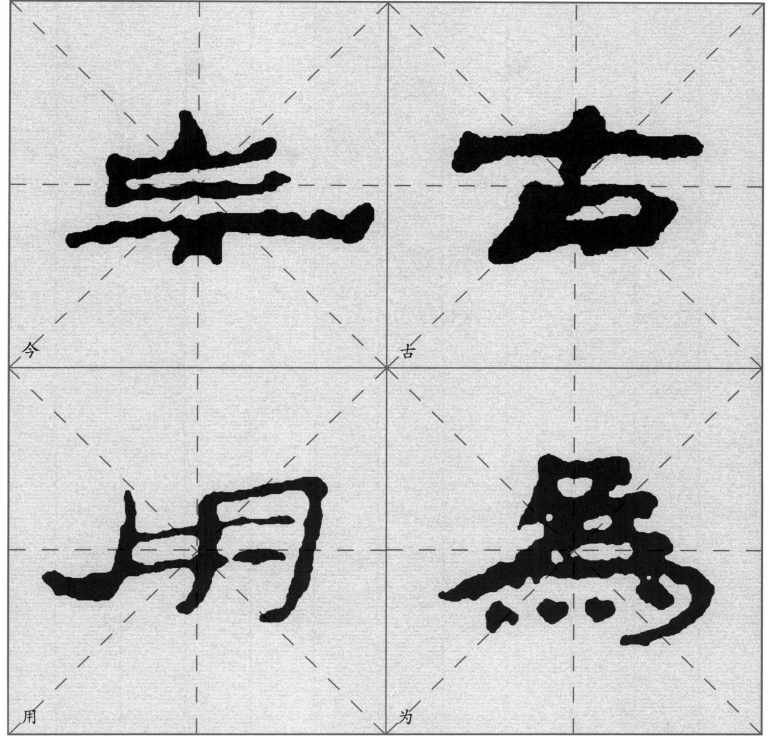

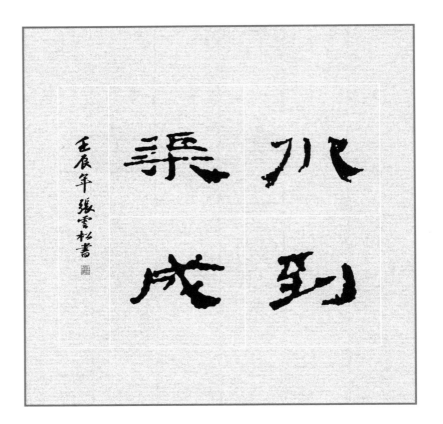

水到渠成

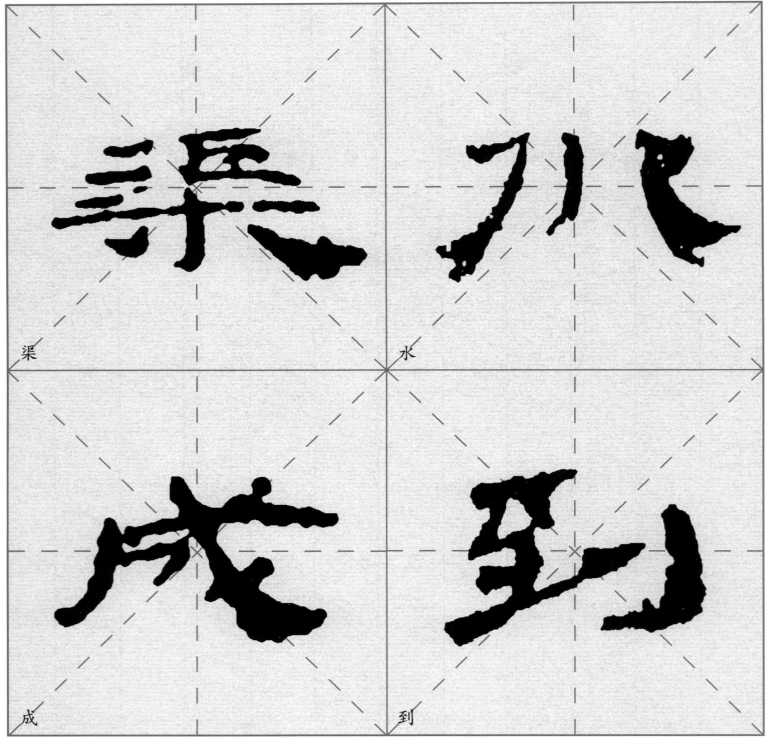

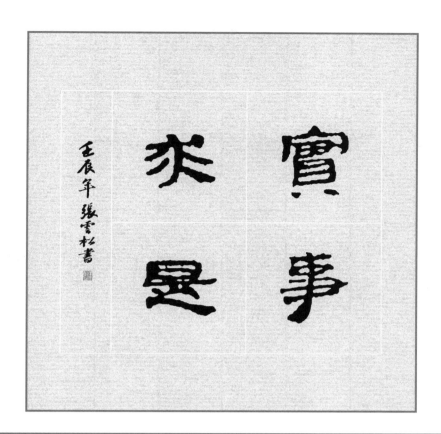

实事求是

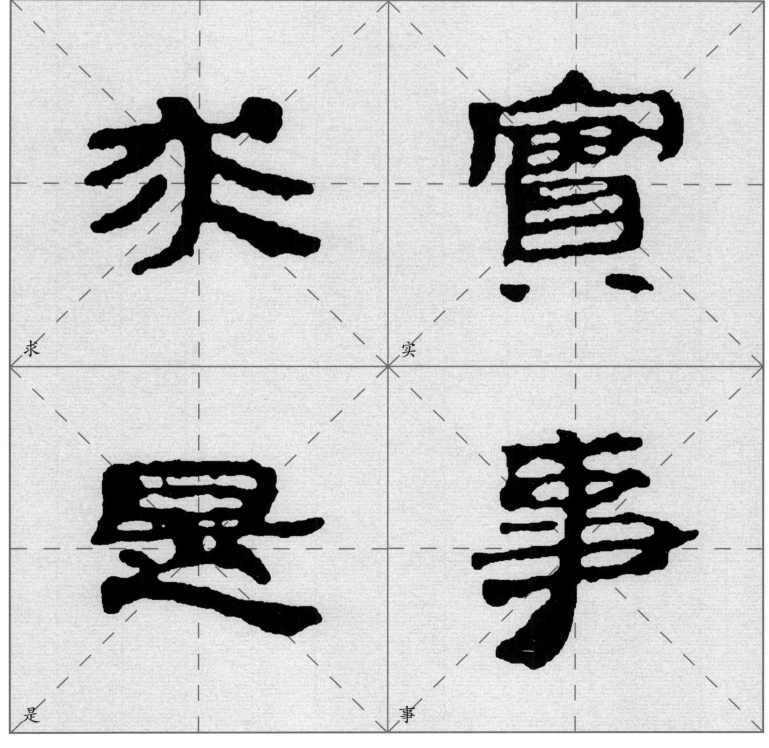

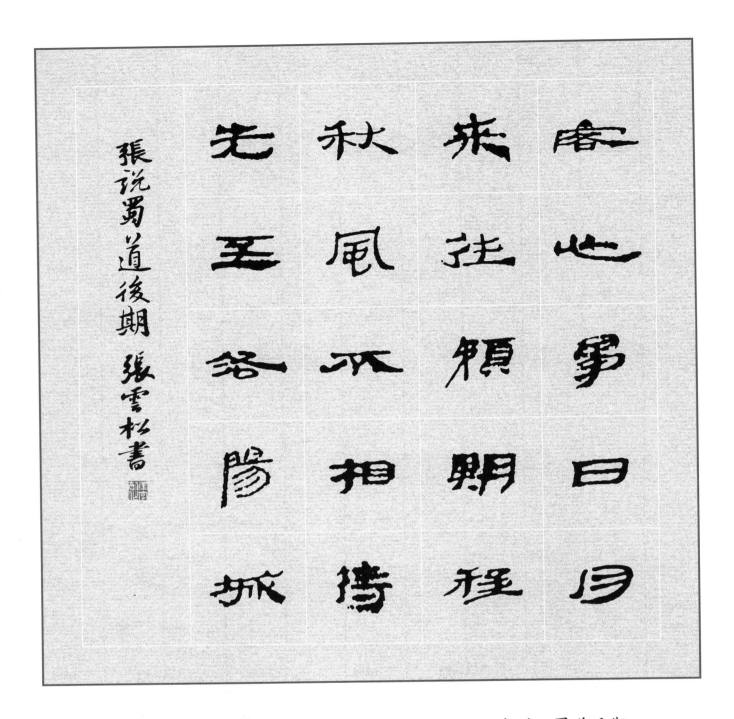

张说·蜀道后期

客心争日月　来往预期程
秋风不相待　先至洛阳城

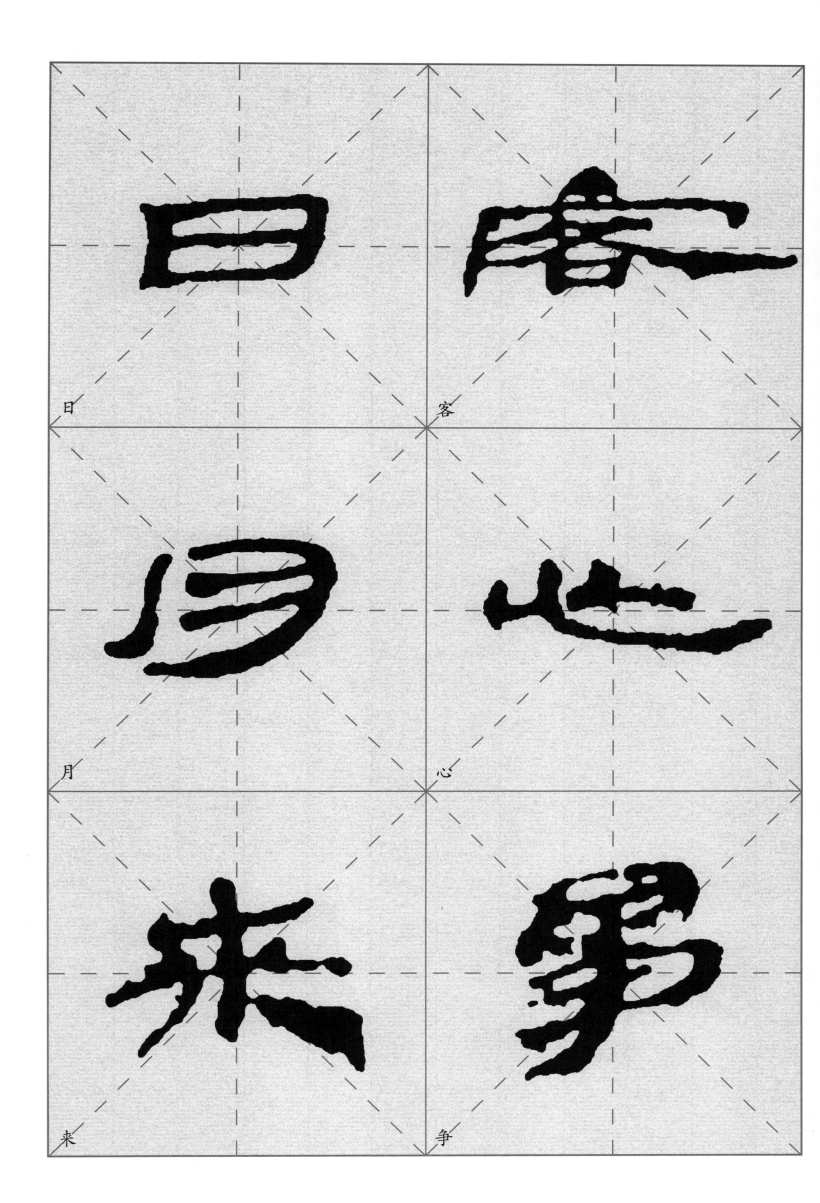

日

客

月

心

来

争

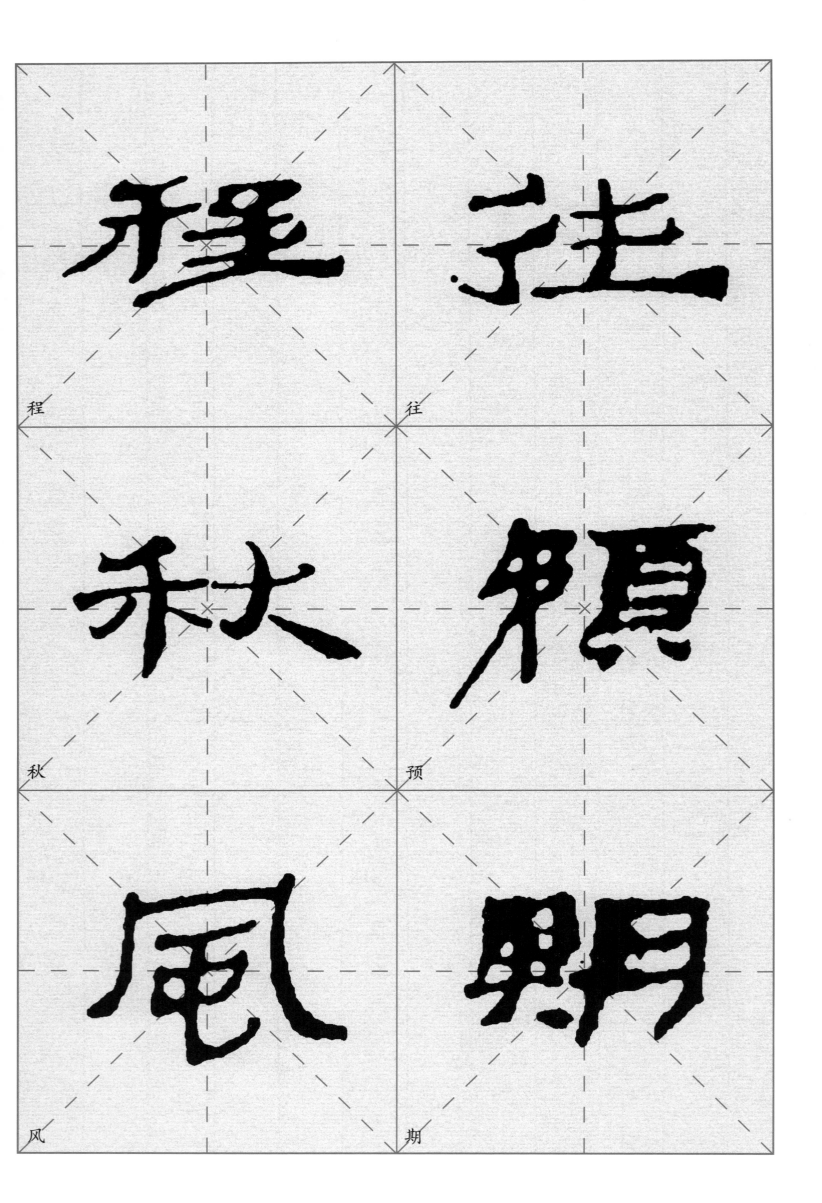

程　往

秋　预

风　期

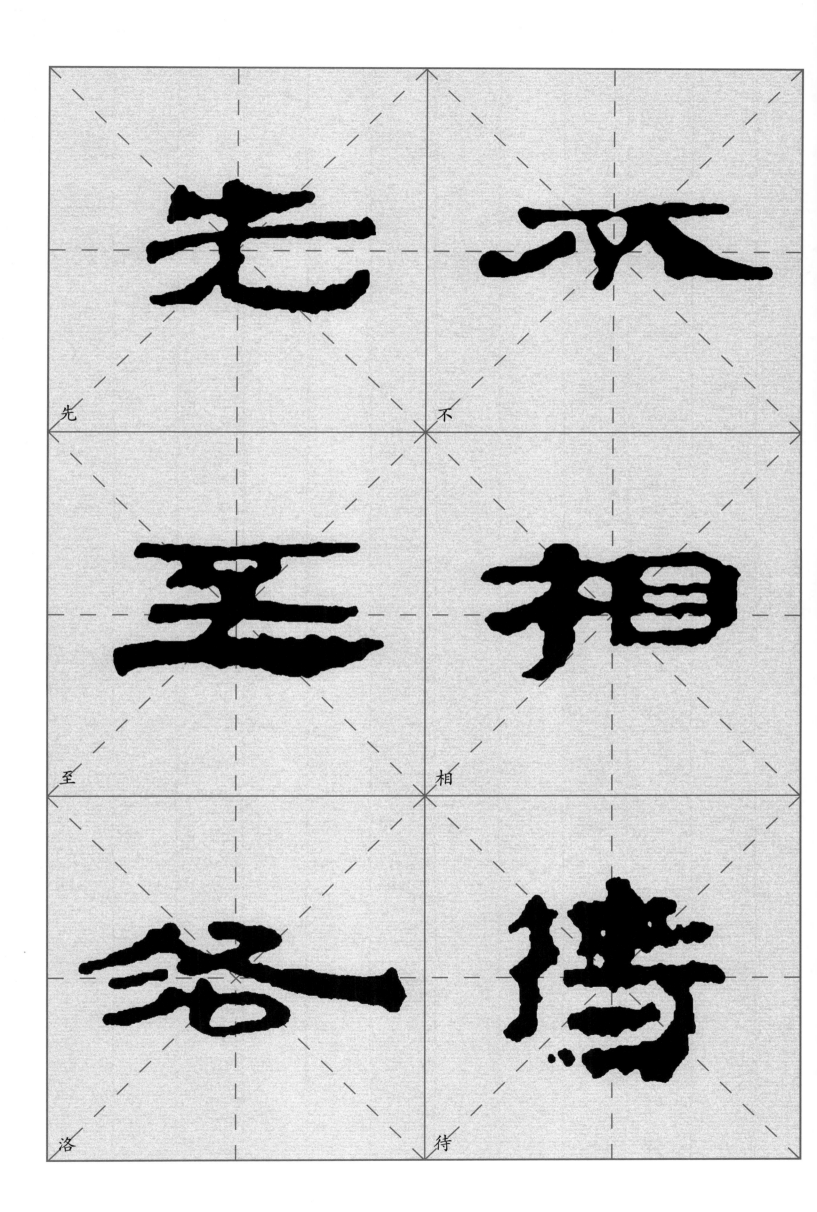

先　不
至　相
洛　待

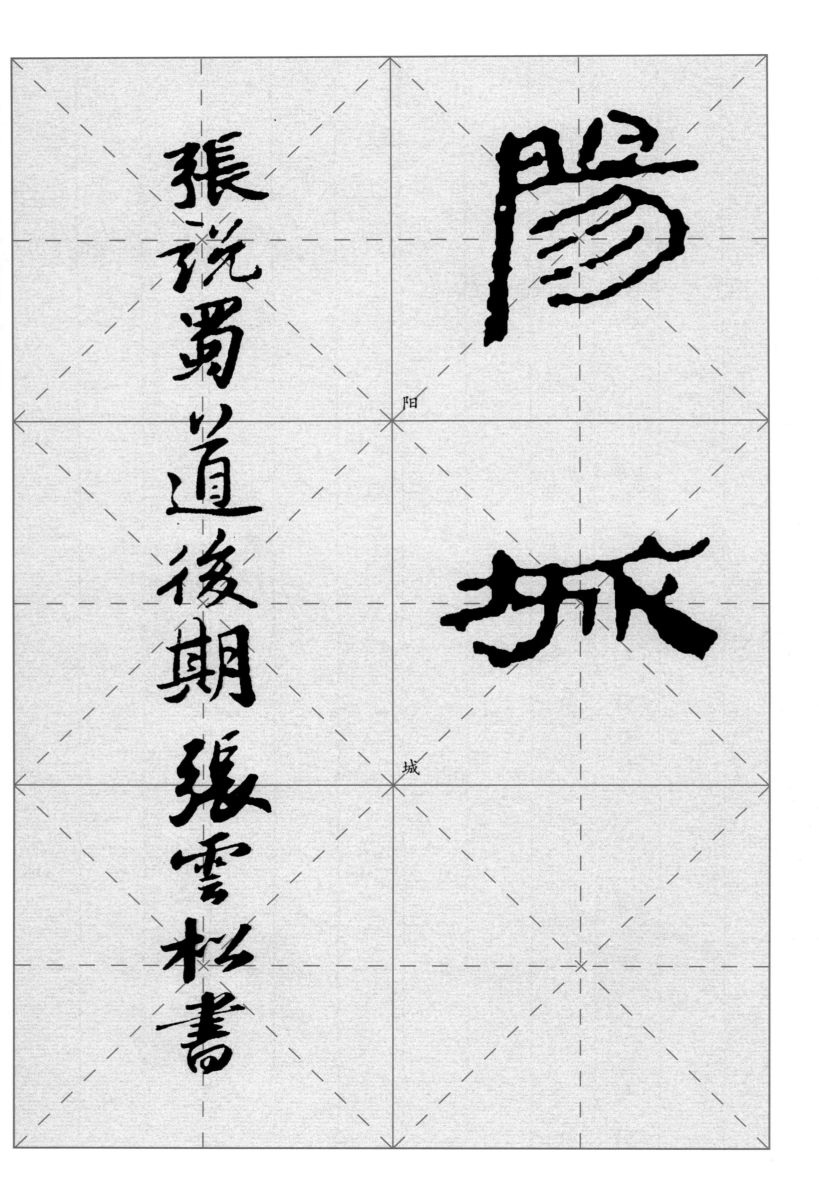

張説蜀道後期 張雲松書

阳

城

团扇

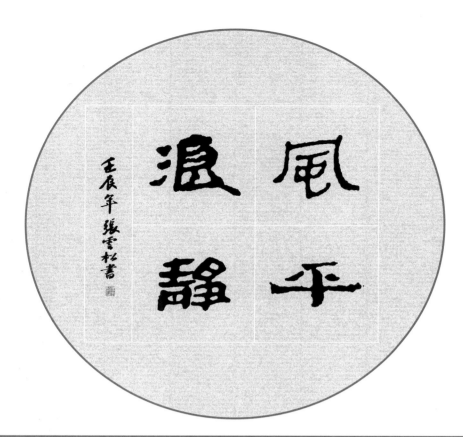

风平浪静

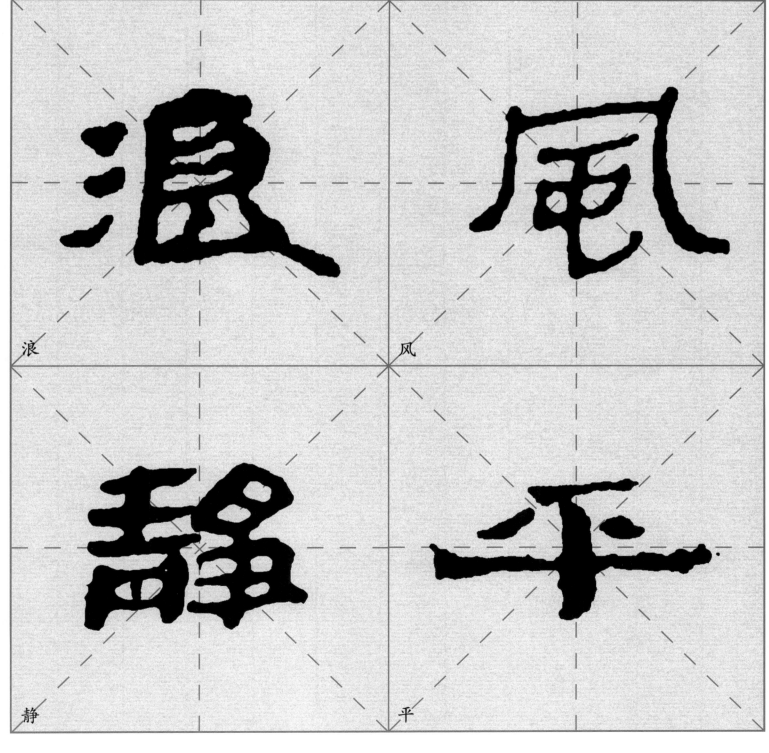

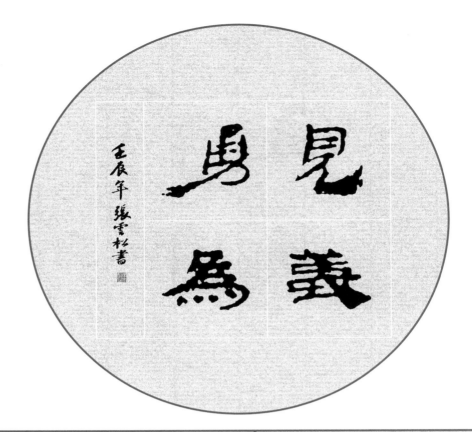

见义勇为

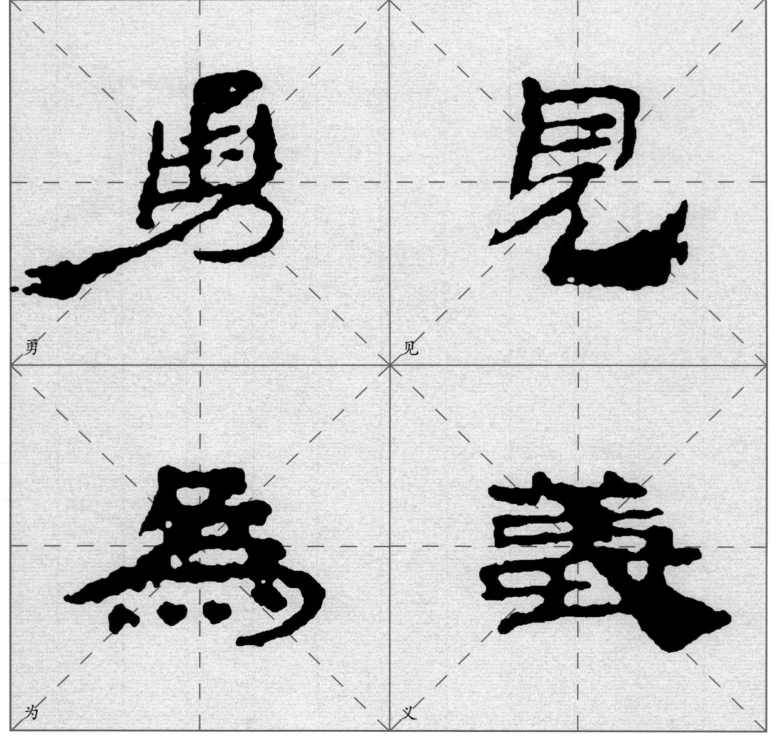

勇　　　　见

为　　　　义

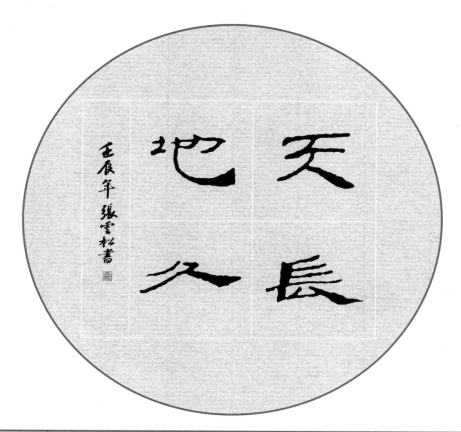

天长地久

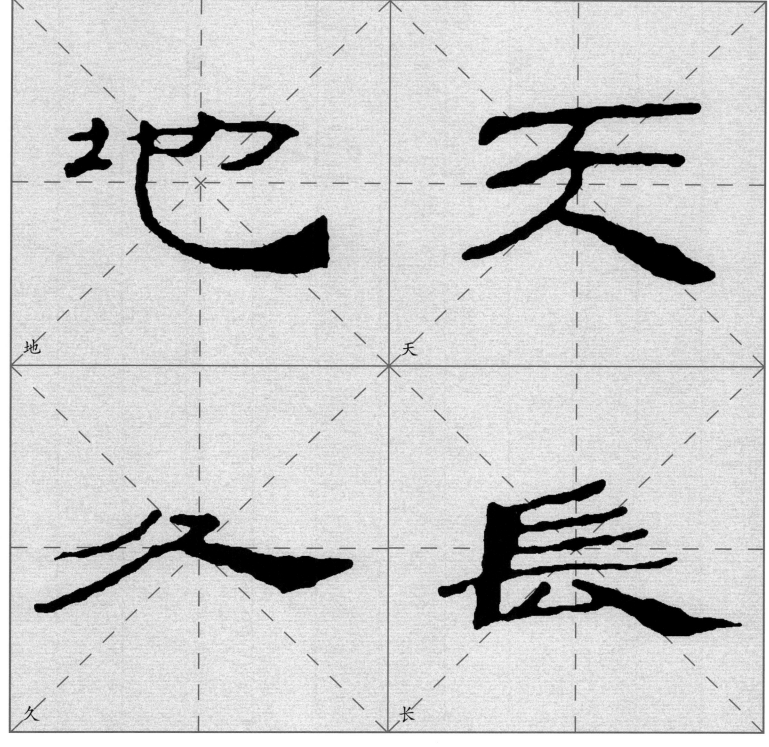

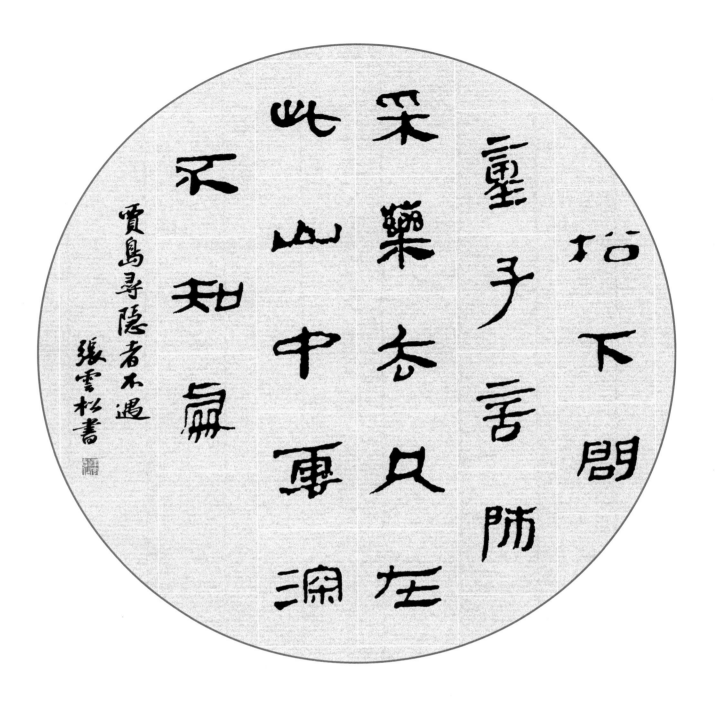

贾岛·寻隐者不遇
松下问童子　言师采药去
只在此山中　云深不知处

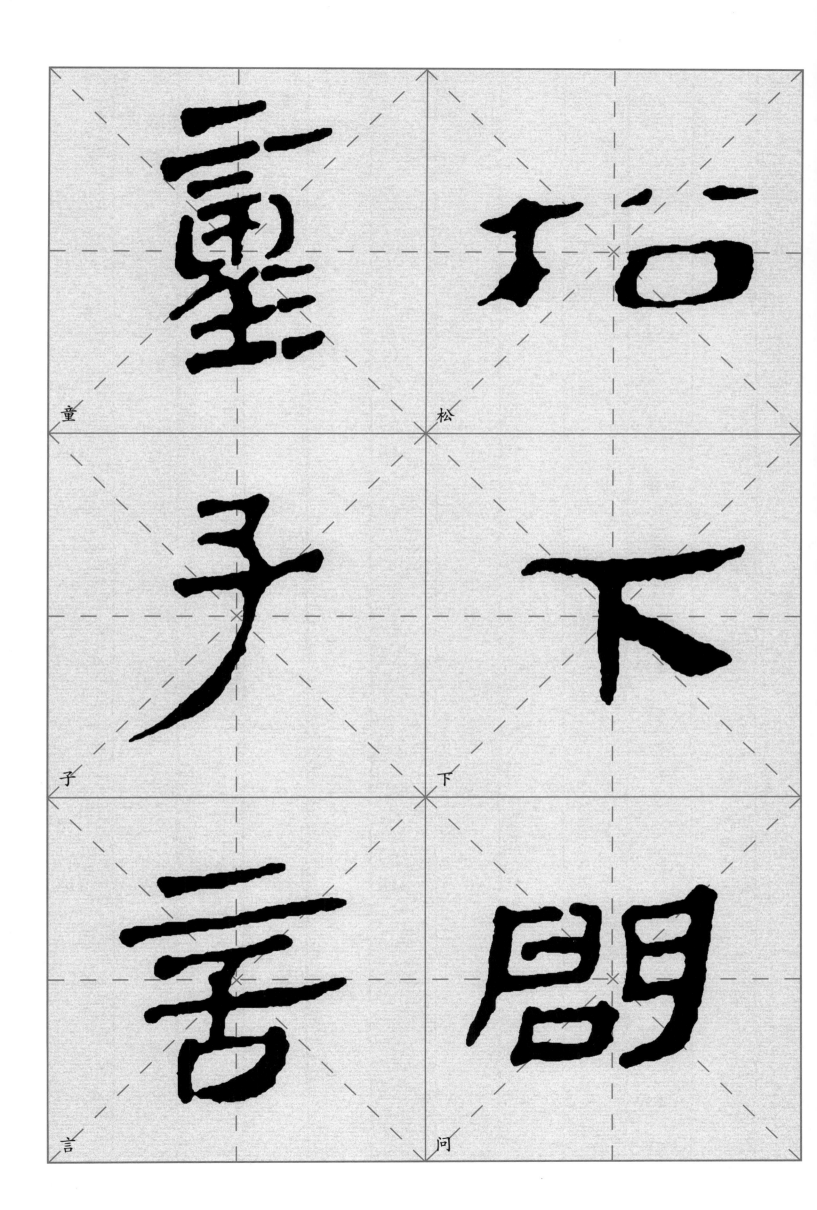

童　松

子　下

言　问

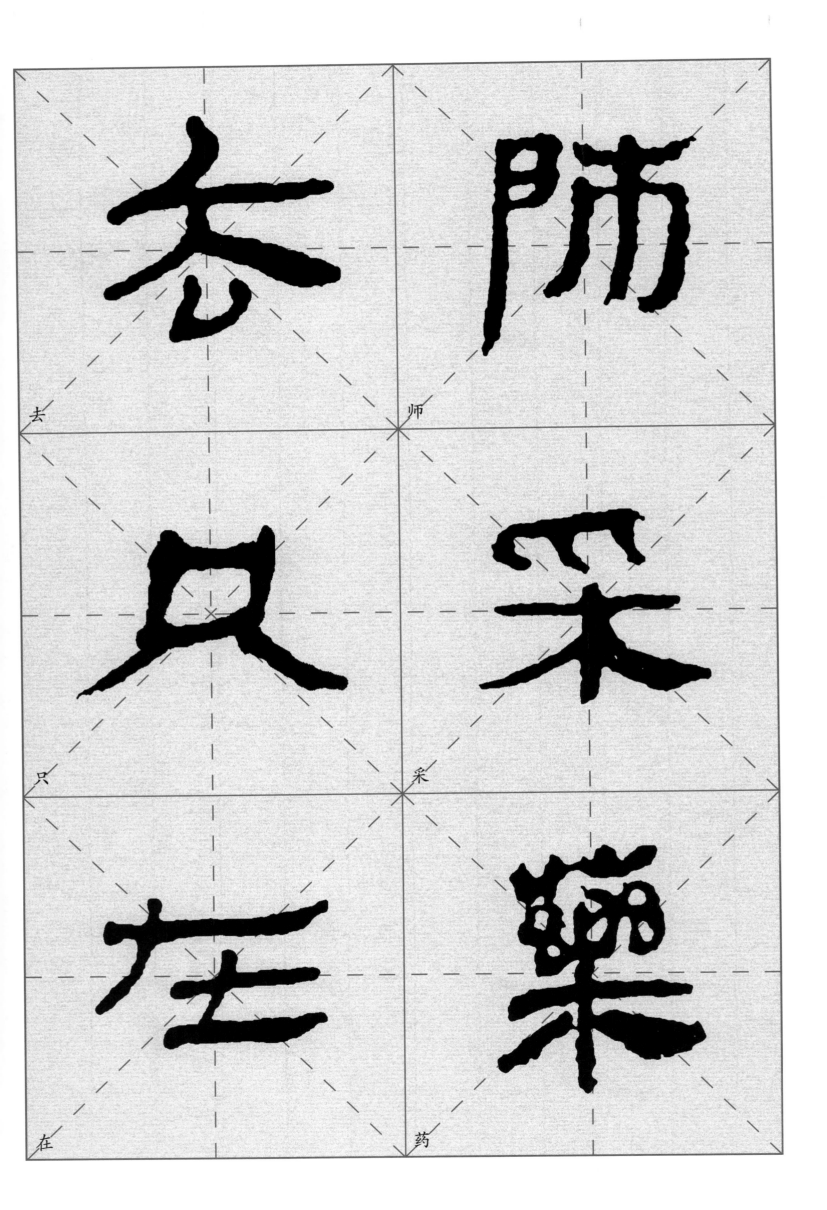

去　　师

只　　采

在　　药

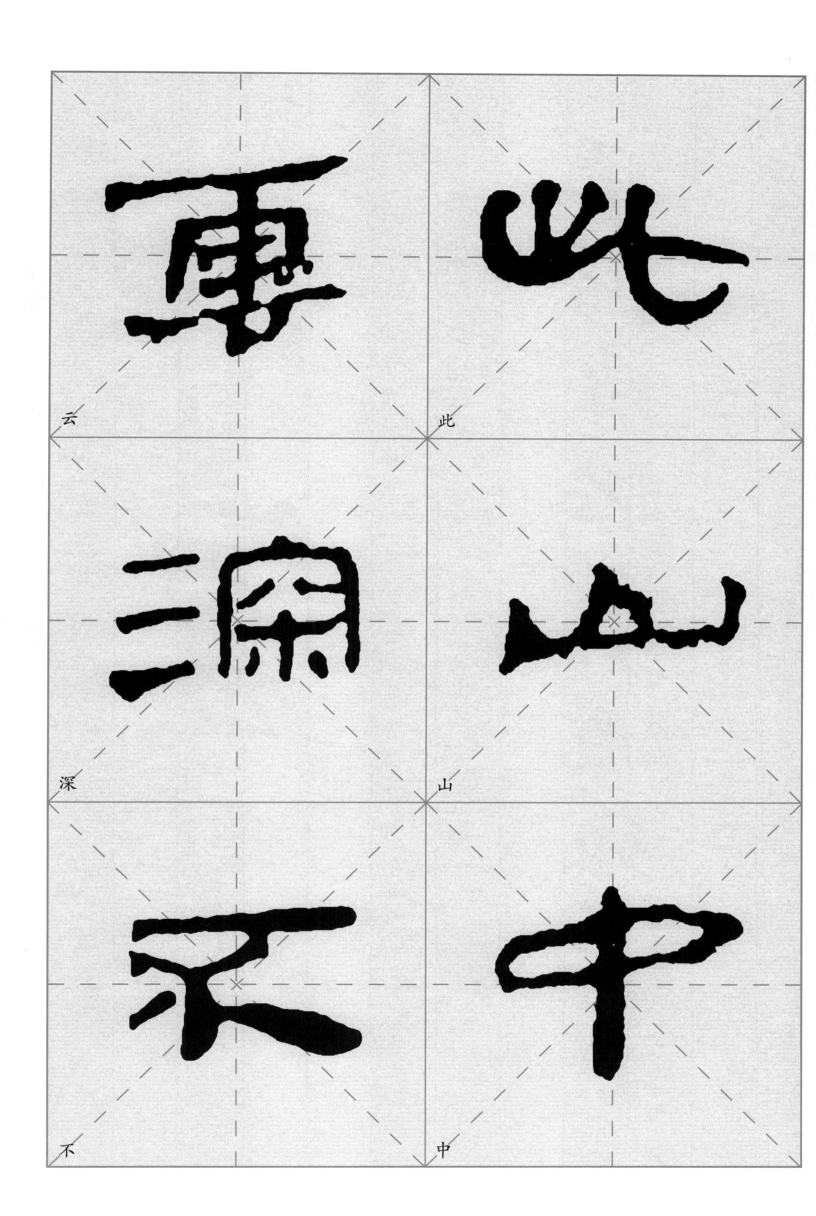

云　　此

深　　山

不　　中

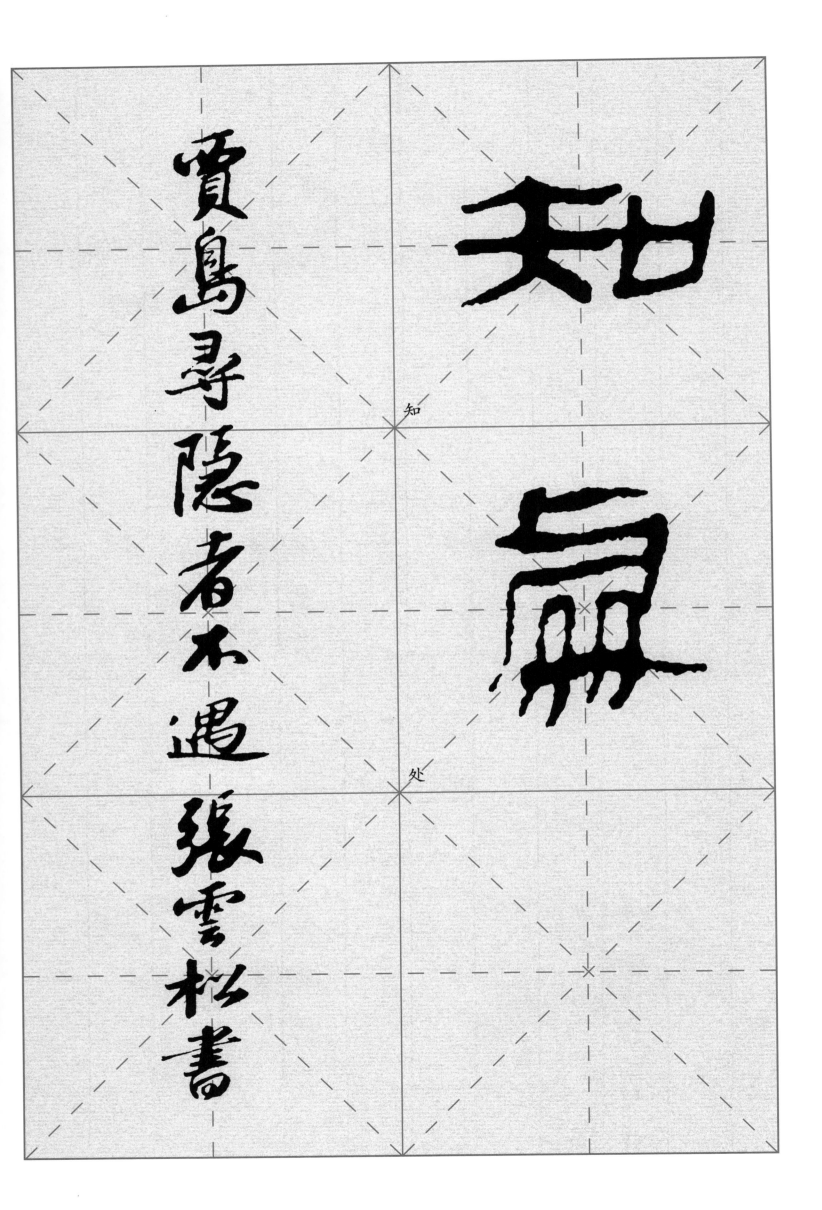

賈島尋隱者不遇　張雲松書

知

处

折扇

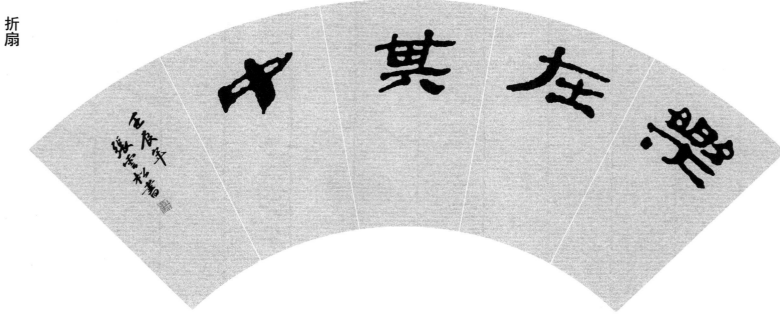

乐在其中

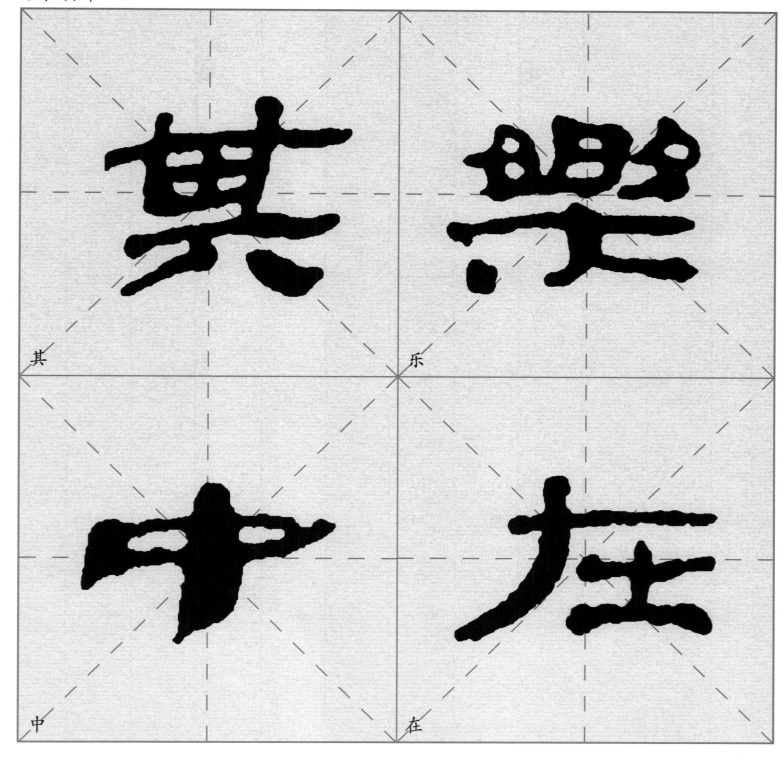

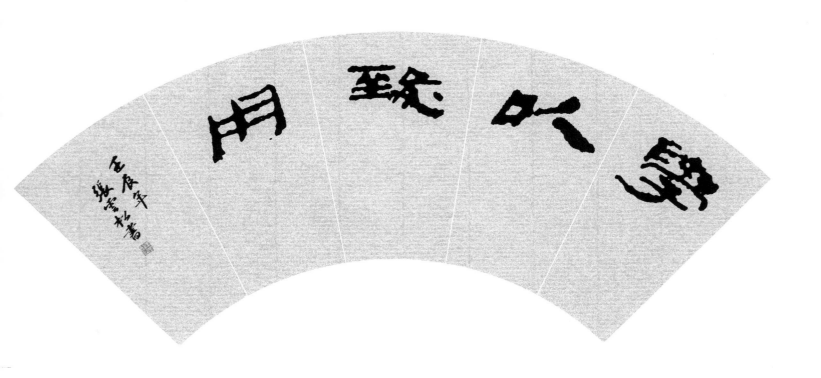

学以致用

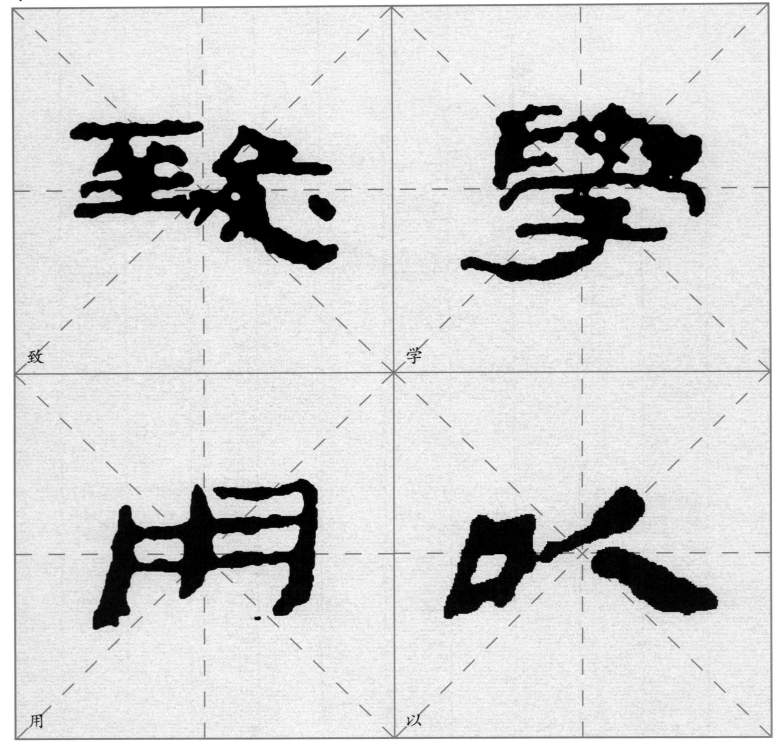

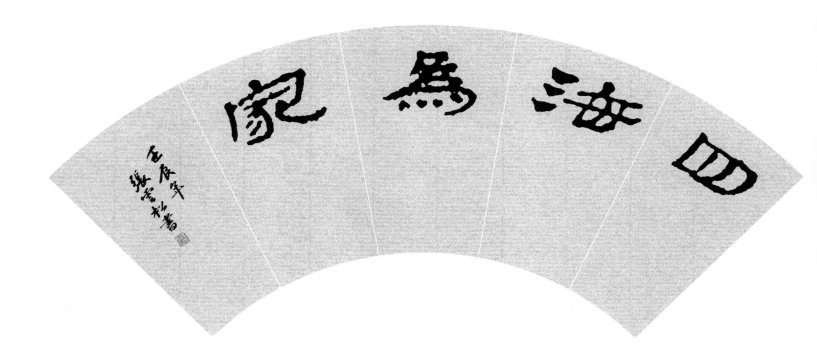

四海为家

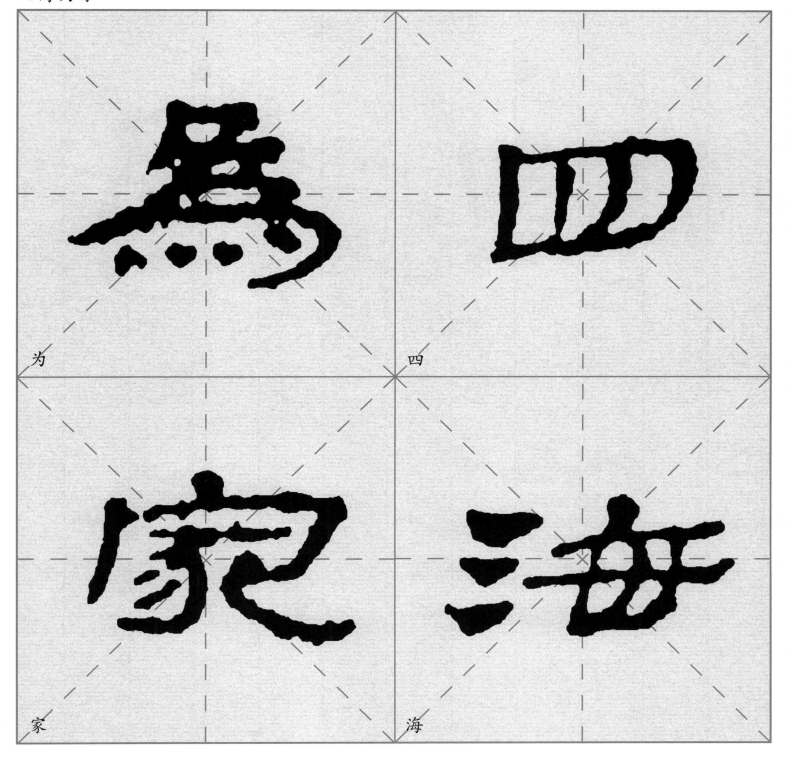

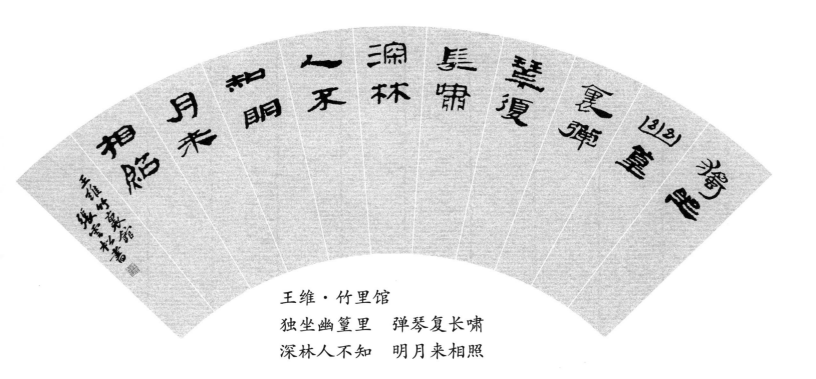

王维·竹里馆

独坐幽篁里　弹琴复长啸

深林人不知　明月来相照

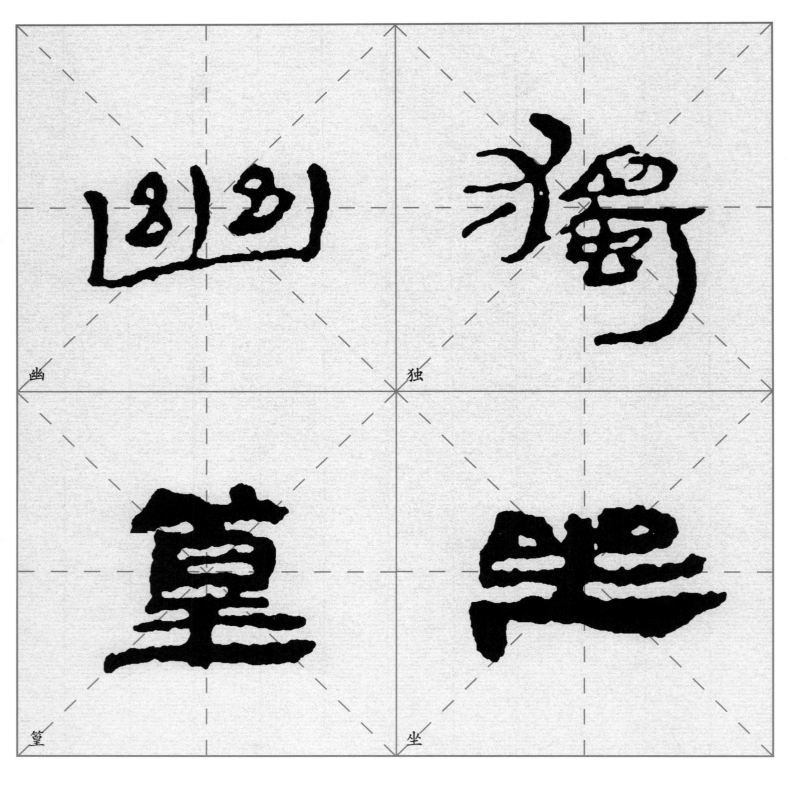

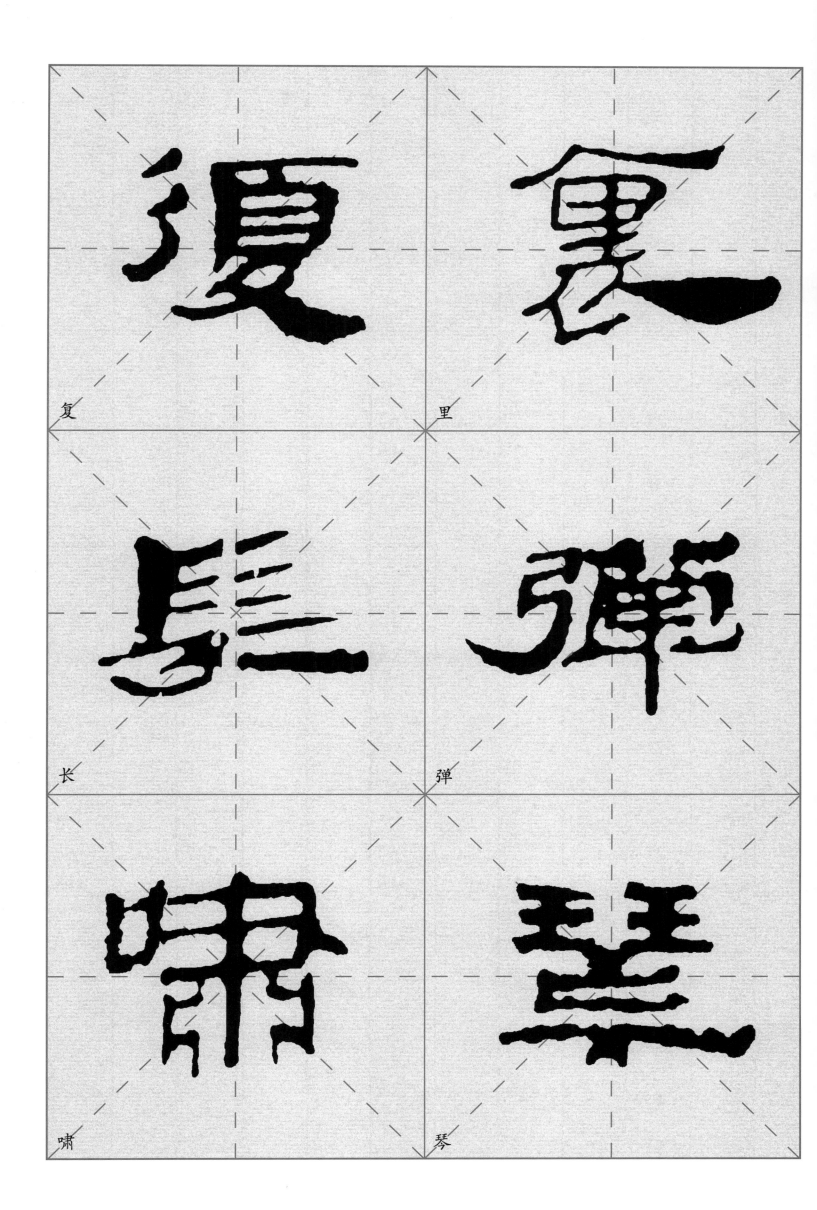

復

里

長

弹

啸

琴

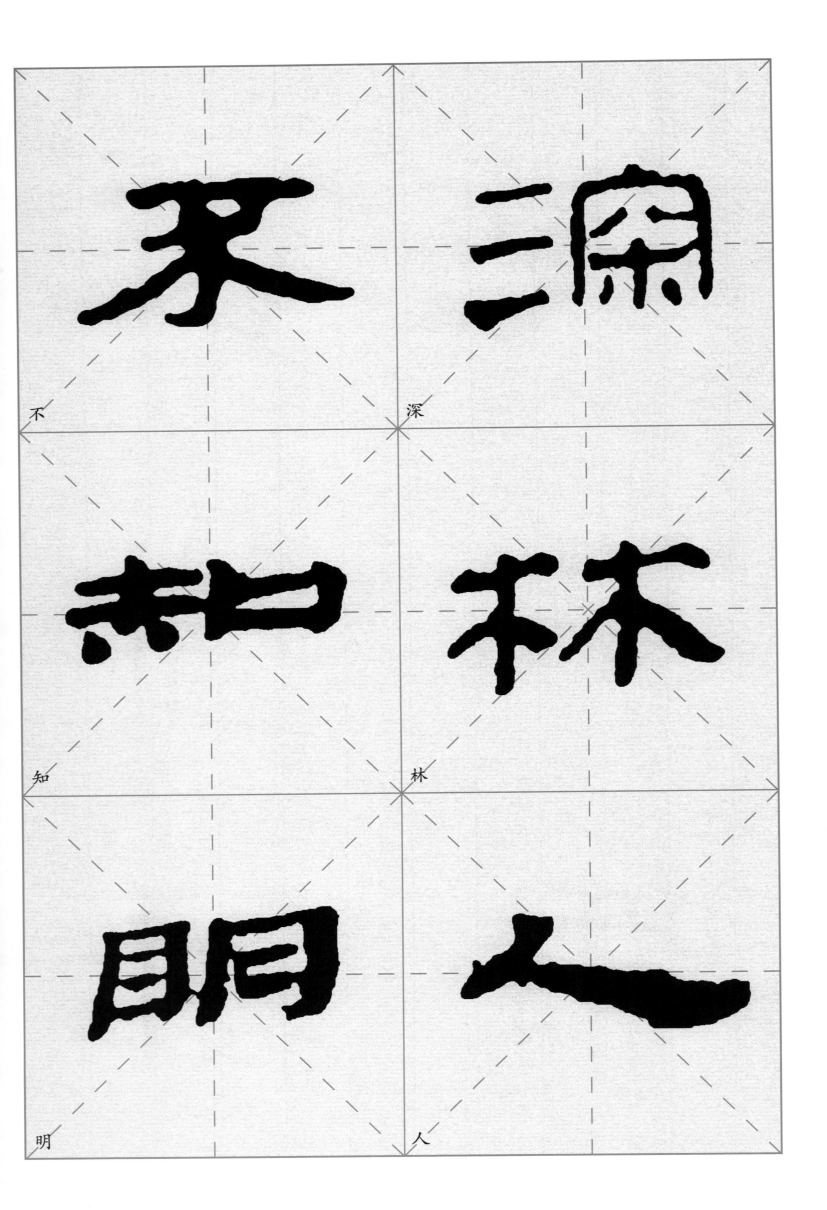

不

深

知

林

明

人

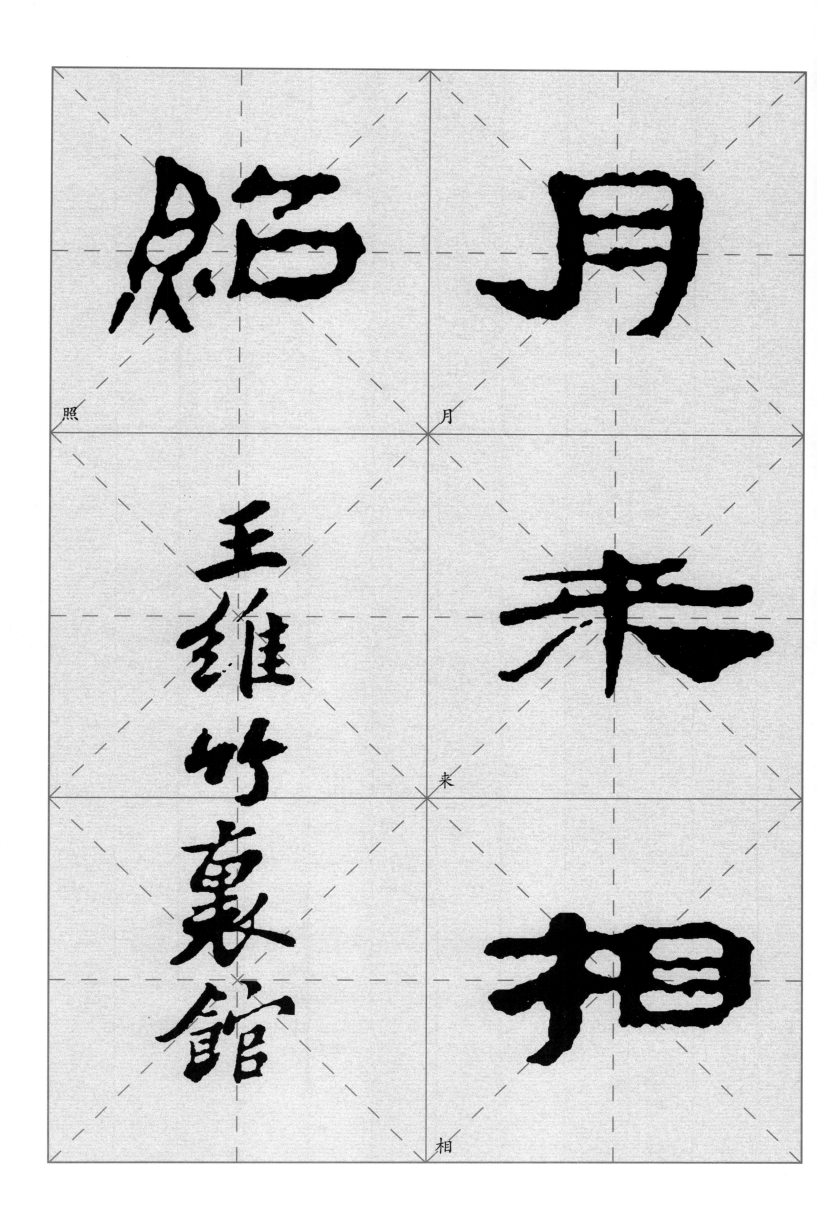

照　月　来　相

王維竹裏館

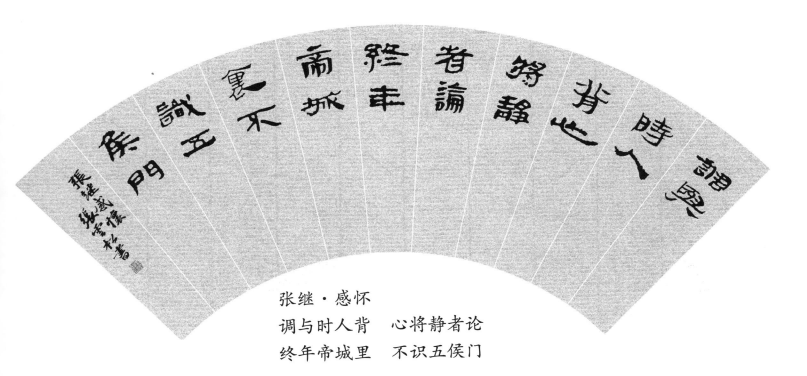

张继·感怀
调与时人背　心将静者论
终年帝城里　不识五侯门

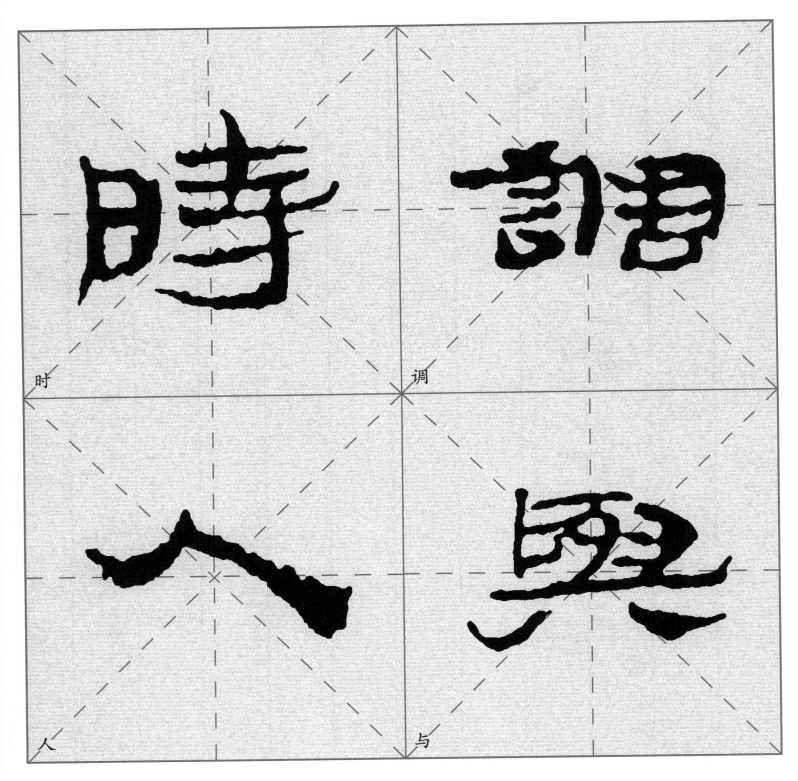

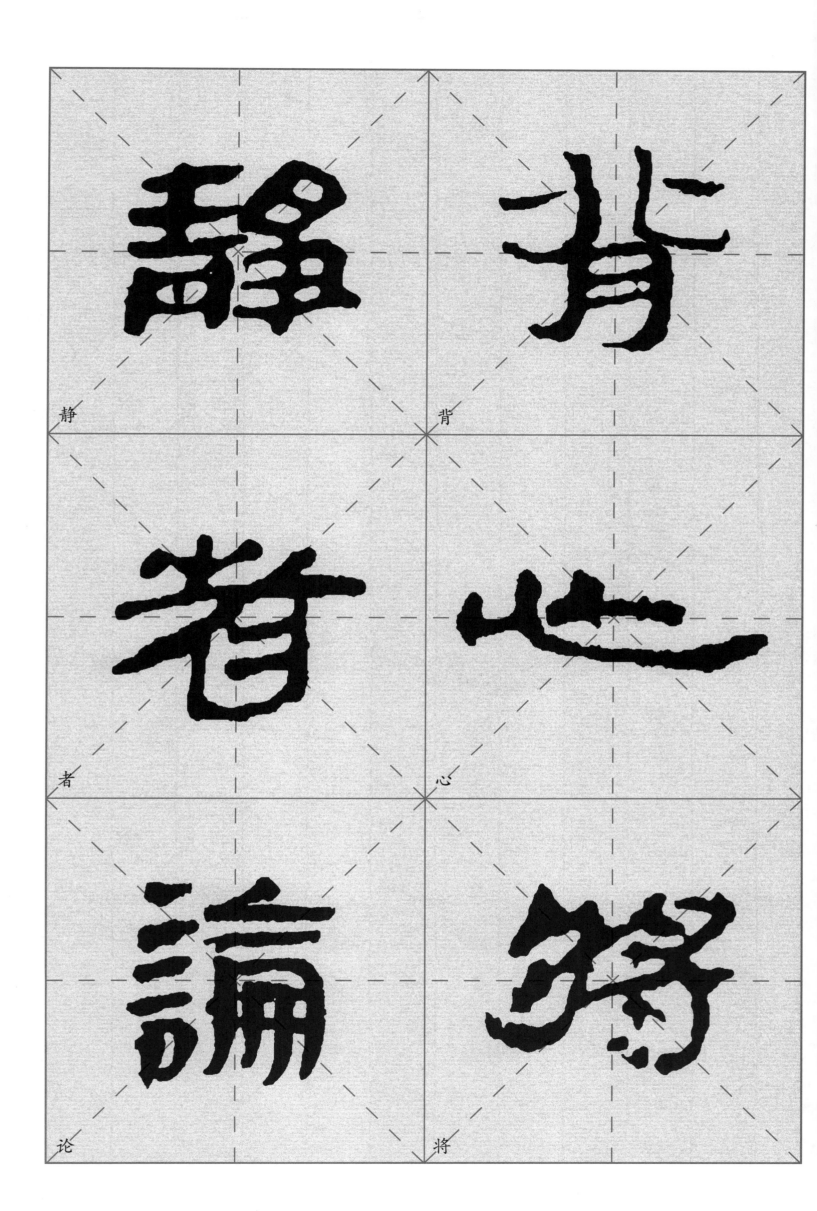

静　背

者　心

论　将

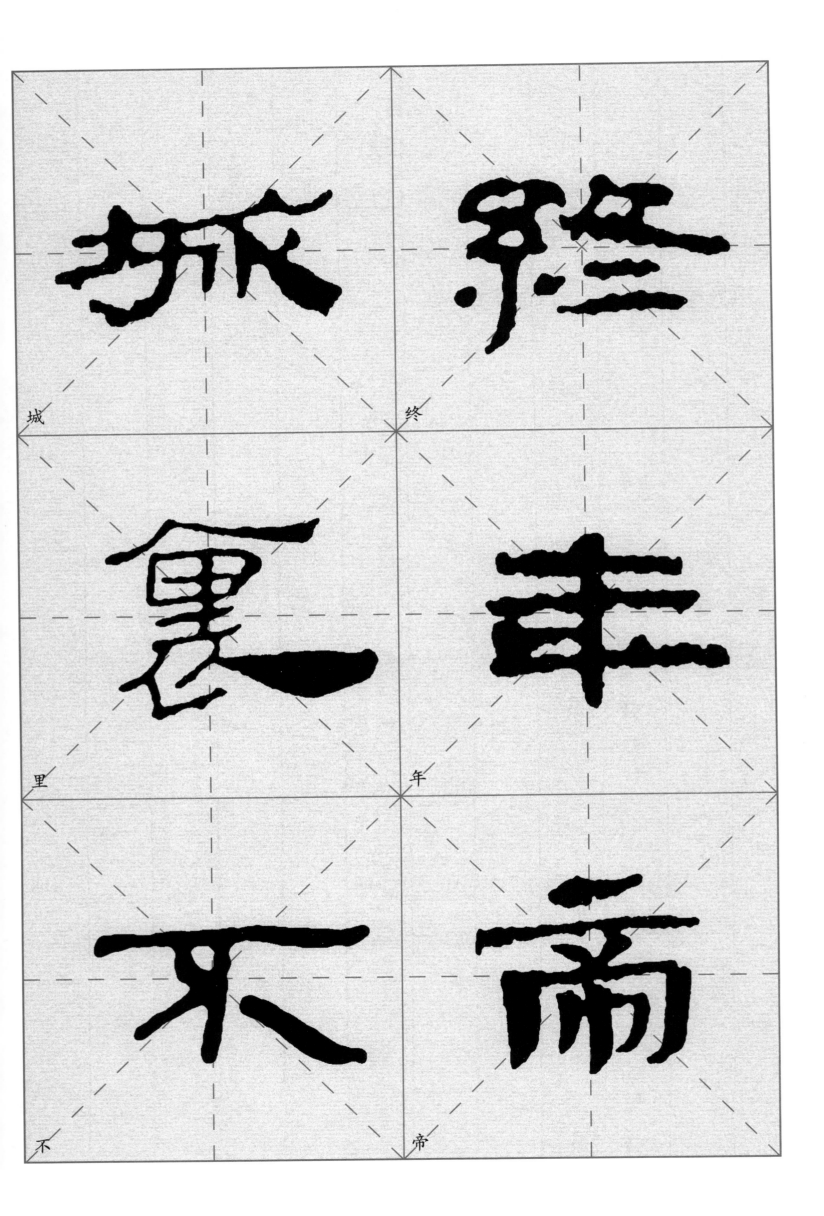

城　终

里　年

不　帝

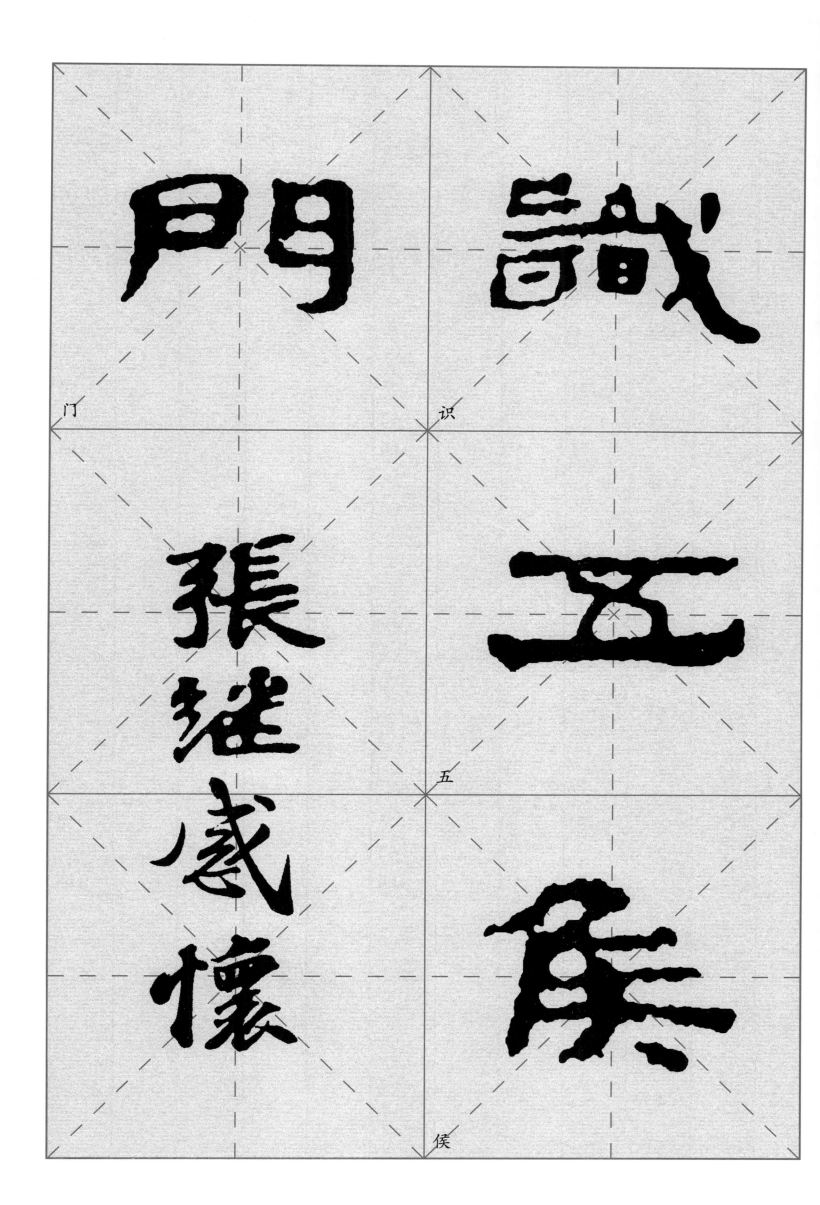

門

識

門

识

張維感懷

五

五

侯

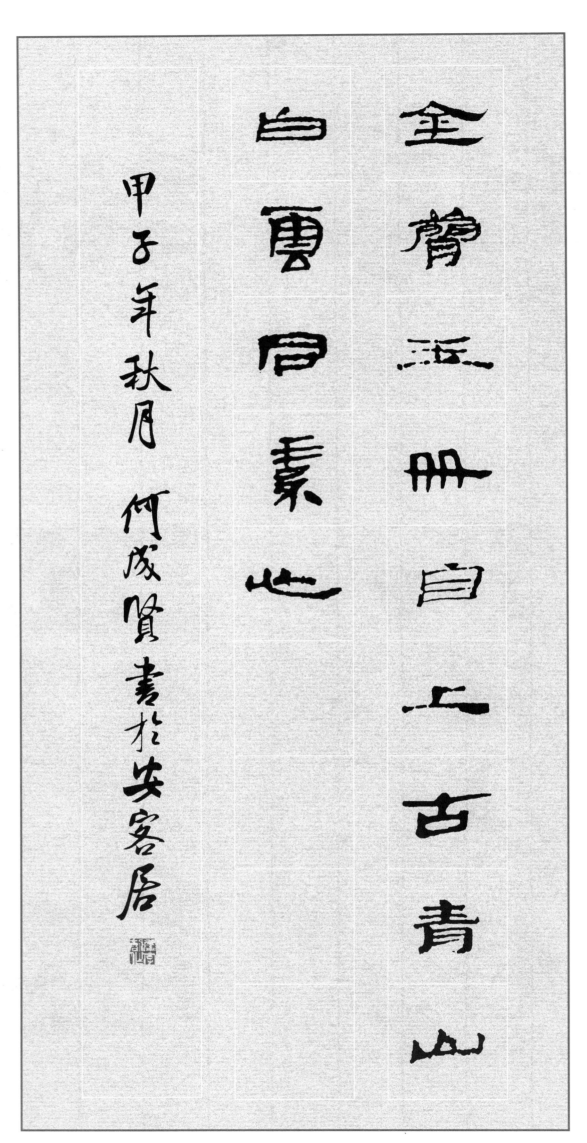

金简玉册自上古 青山白云同素心

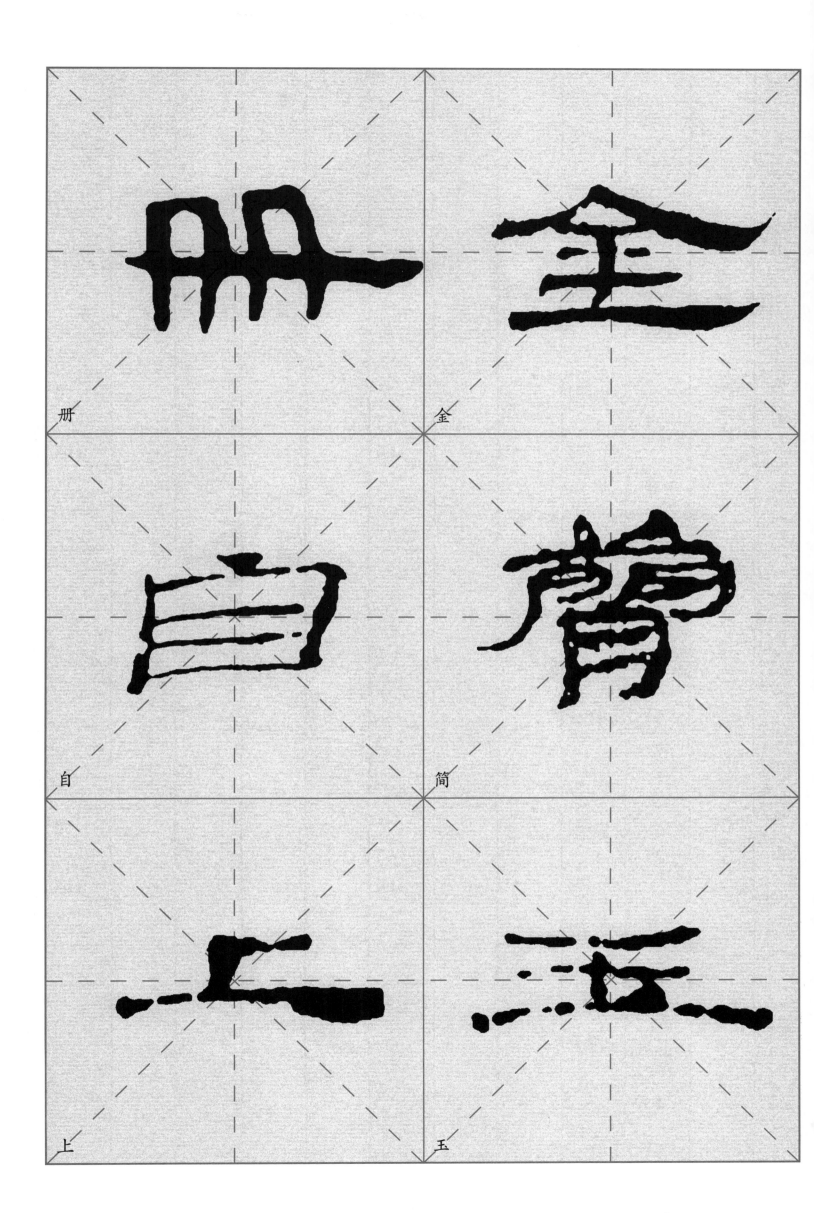

册

金

自

简

上

玉

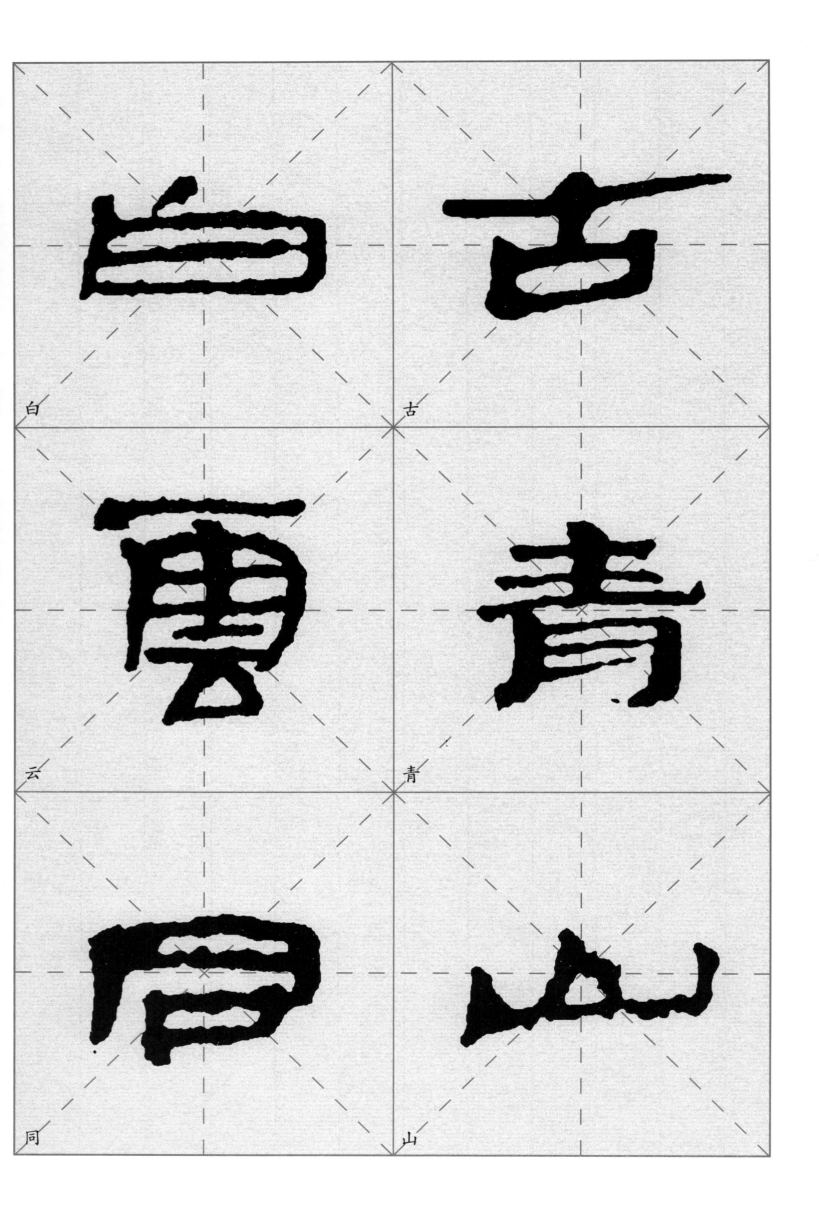

白

古

云

青

同

山

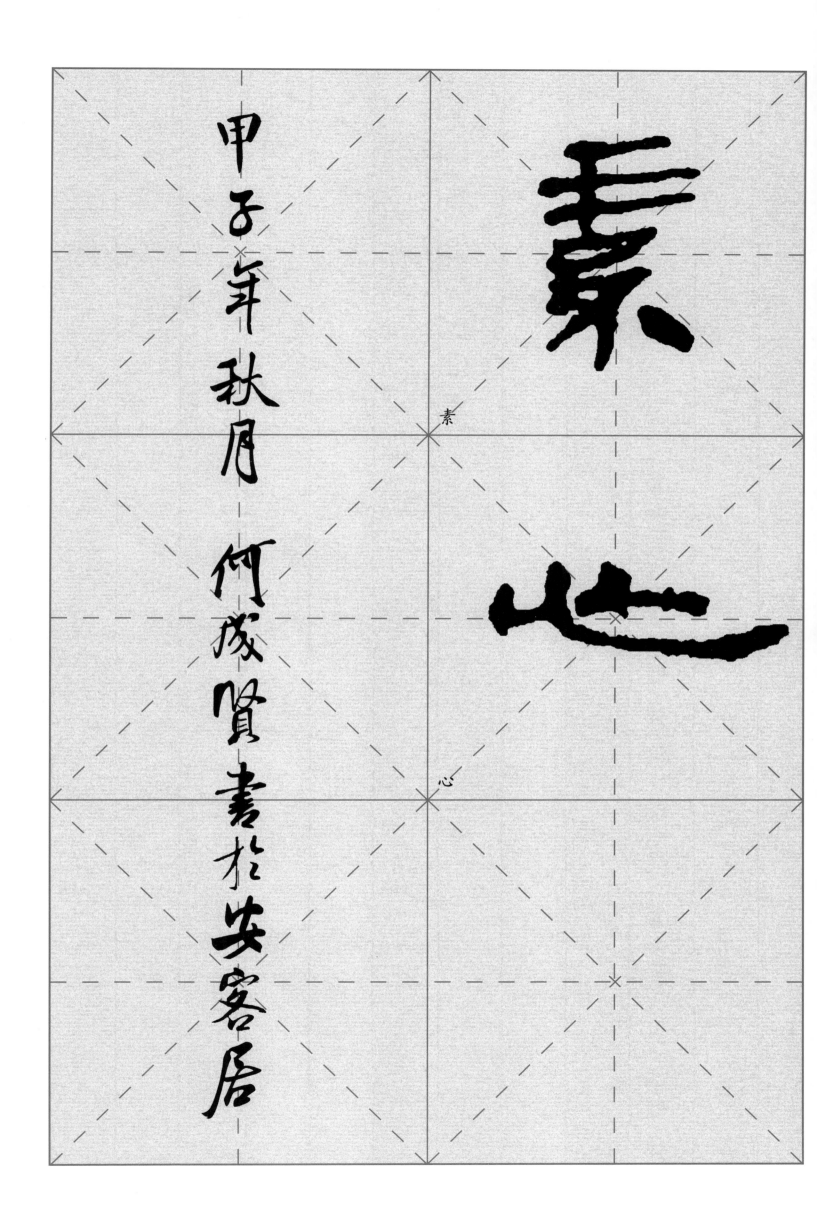

甲子年秋月 何咸賢書於安客居

素

心

老樹蔭濃新雨後空山寂静夜禅初

老树荫浓新雨后 空山寂静夜禅初

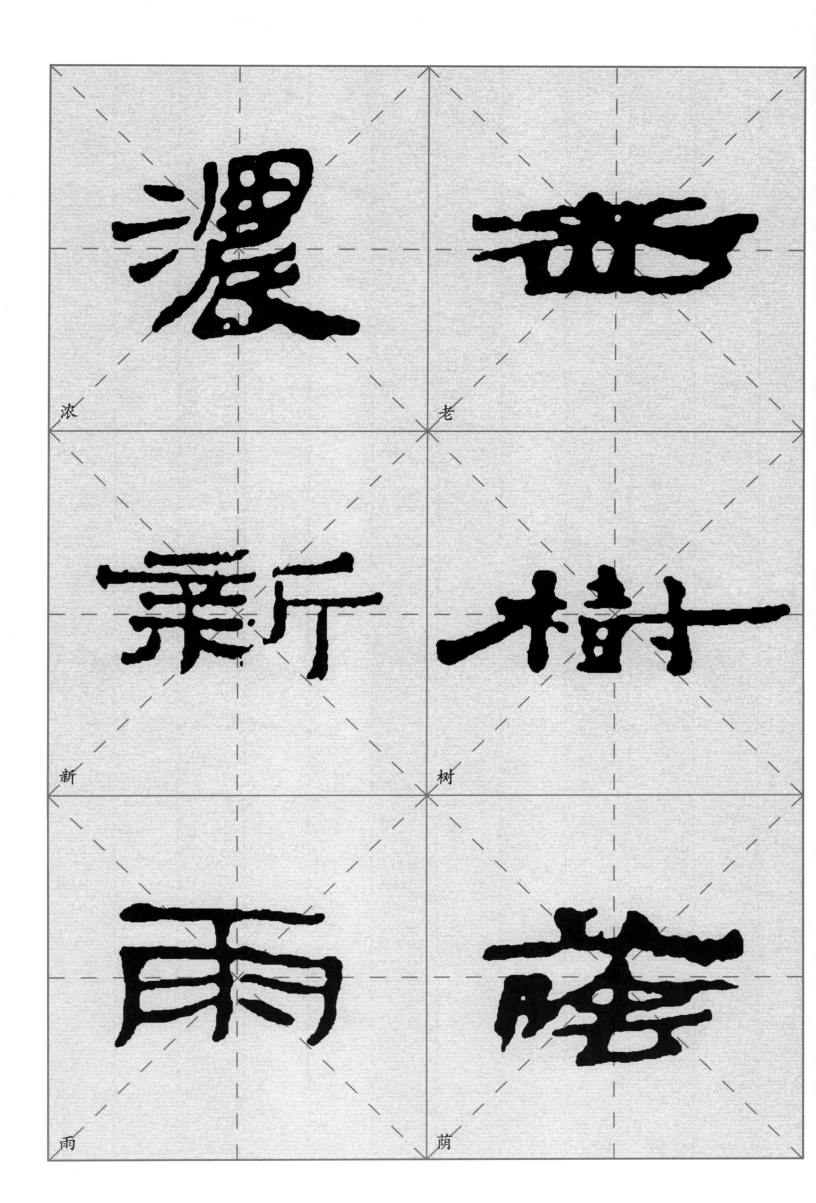

浓

老

新

树

雨

荫

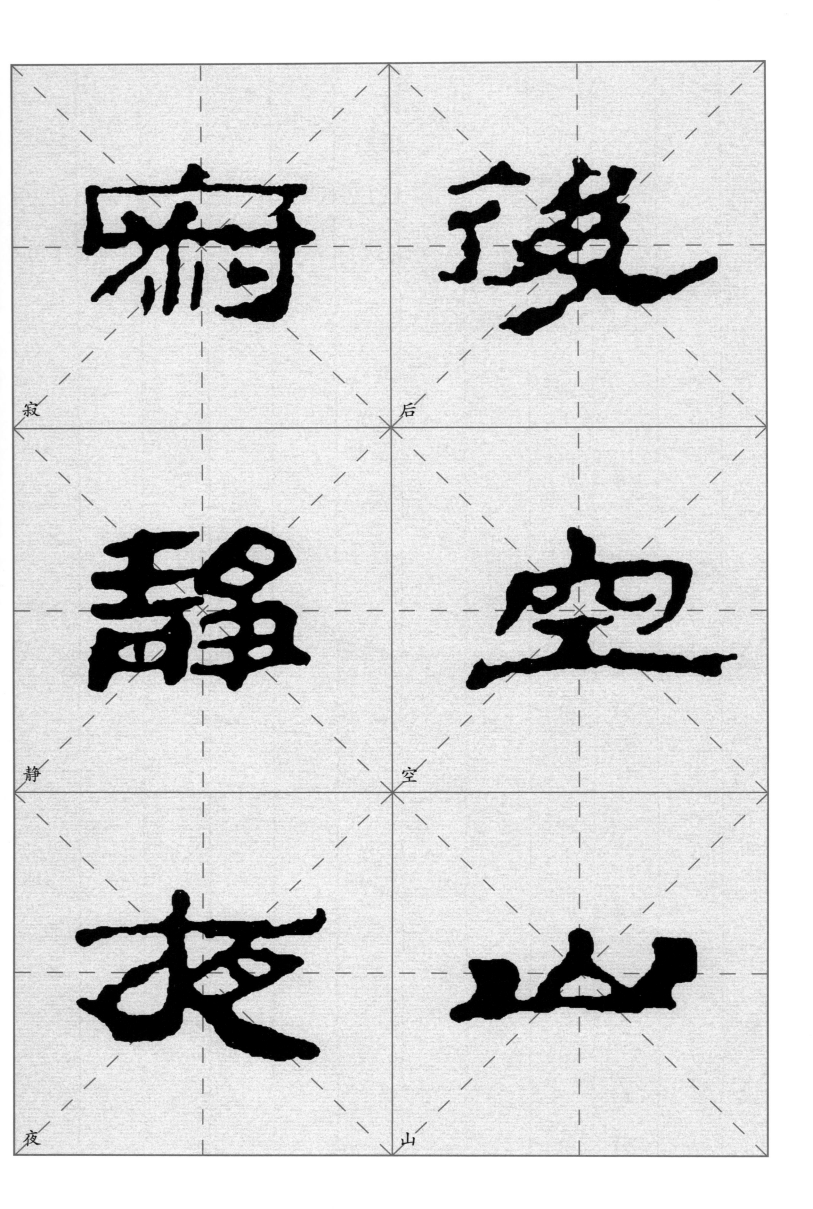

寂　后

静　空

夜　山

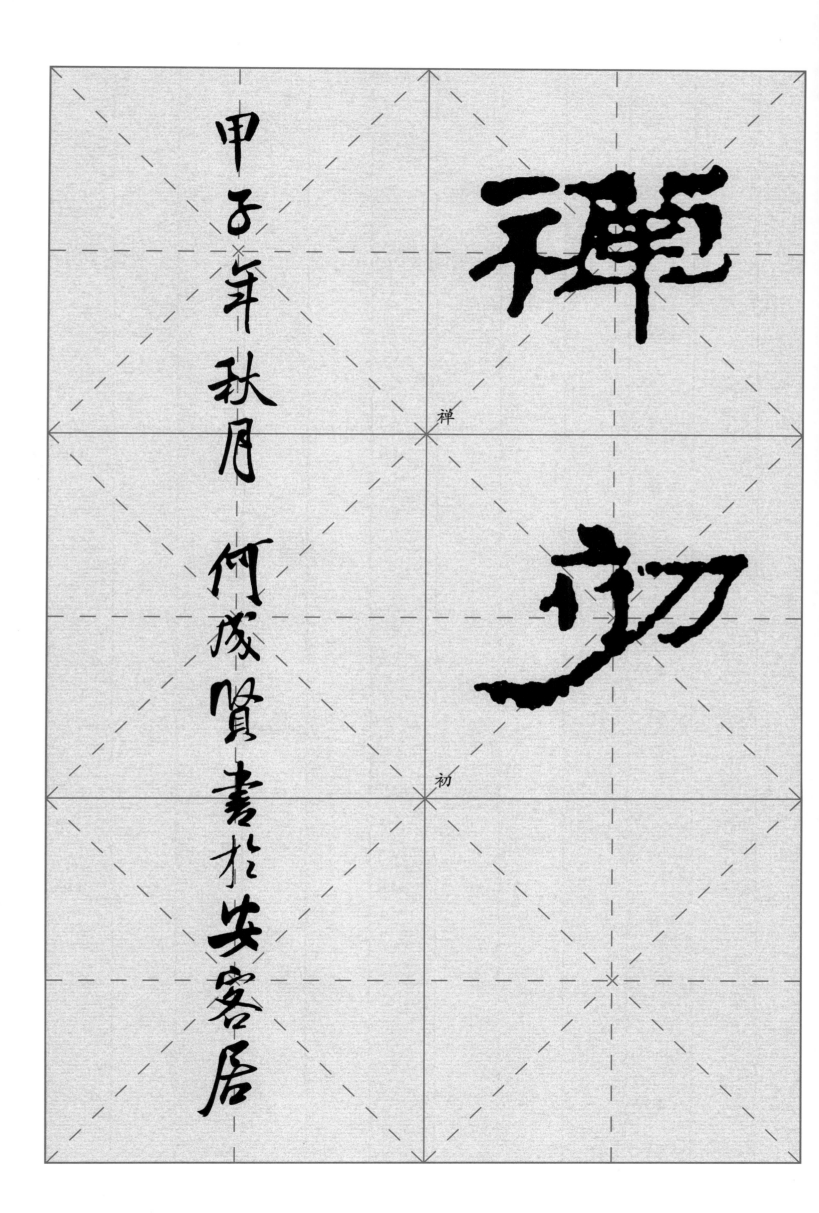

禅

初

甲子年秋月　何成賢書於安客居

烟笼古寺无人到

树倚深堂有月来

甲子年秋月 何成贤书于安容居

烟笼古寺无人到　树倚深堂有月来

46

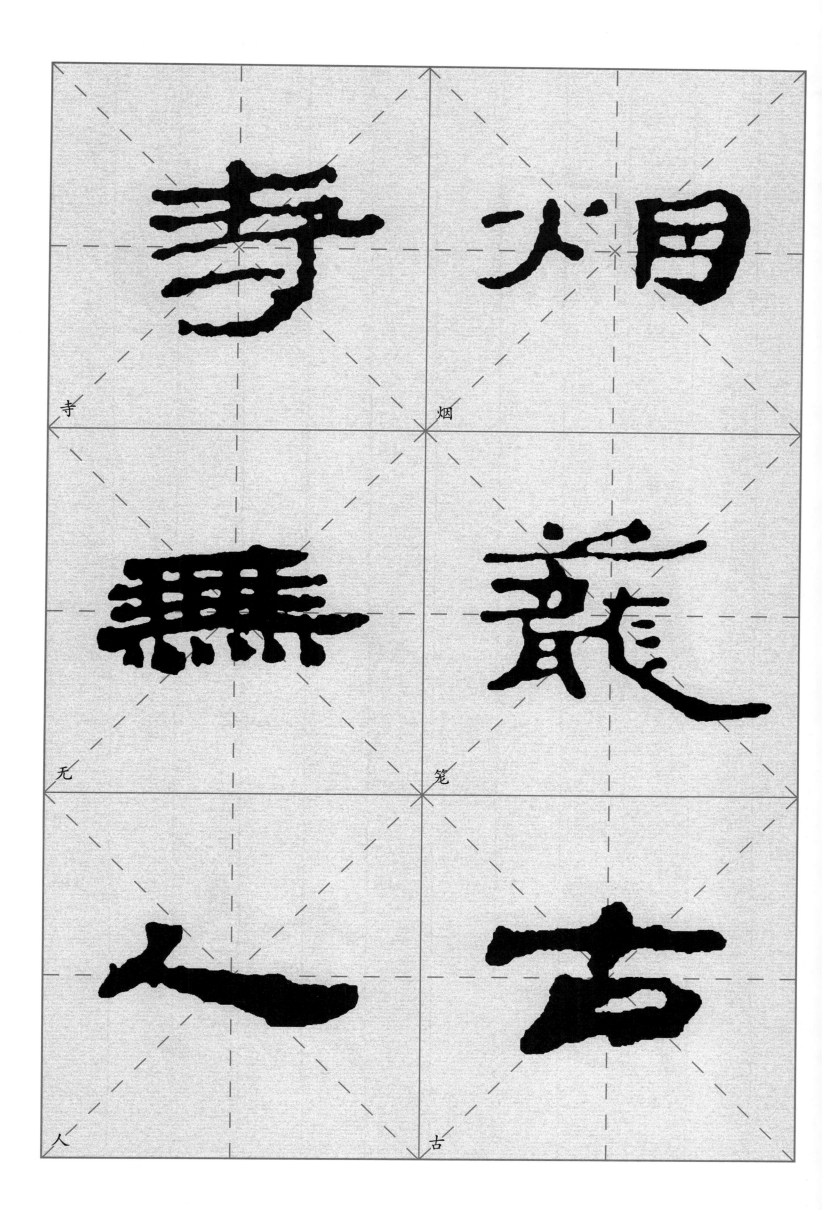

寺　烟

无　笼

人　古

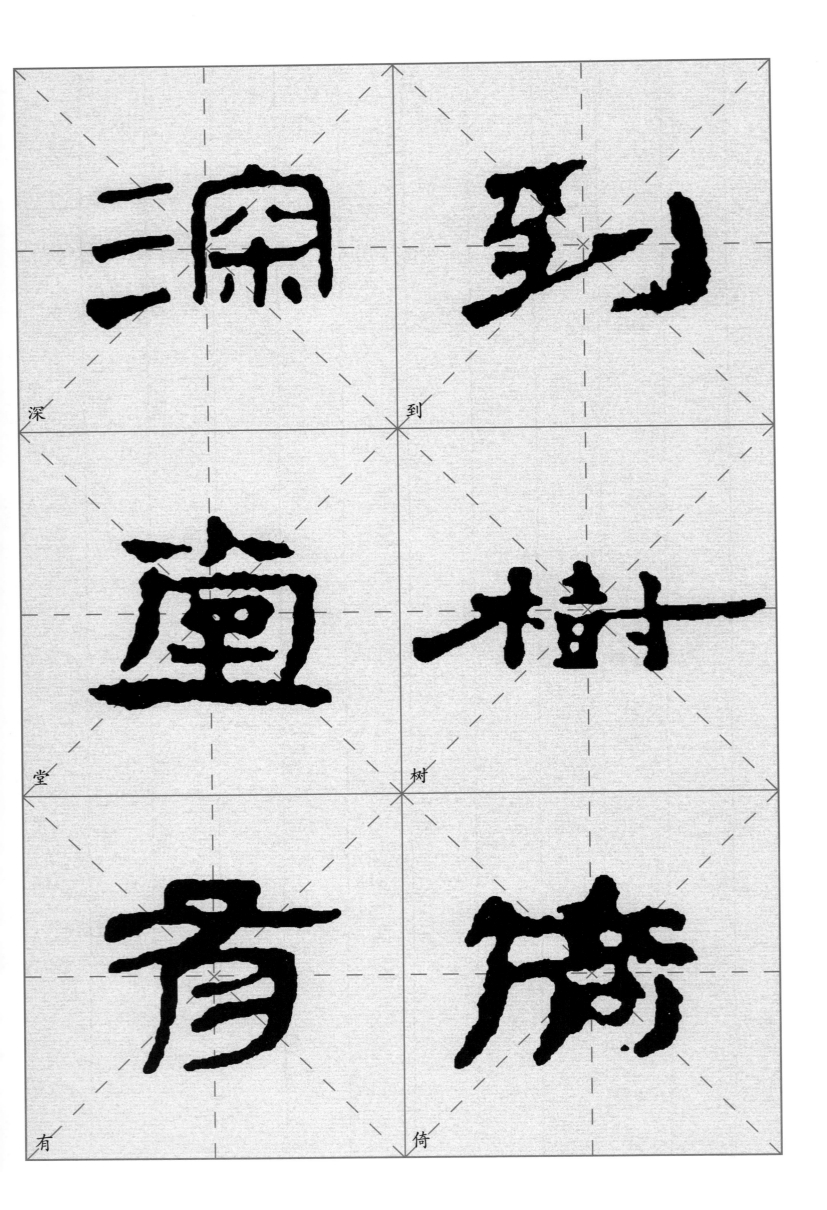

深

到

堂

树

有

倚

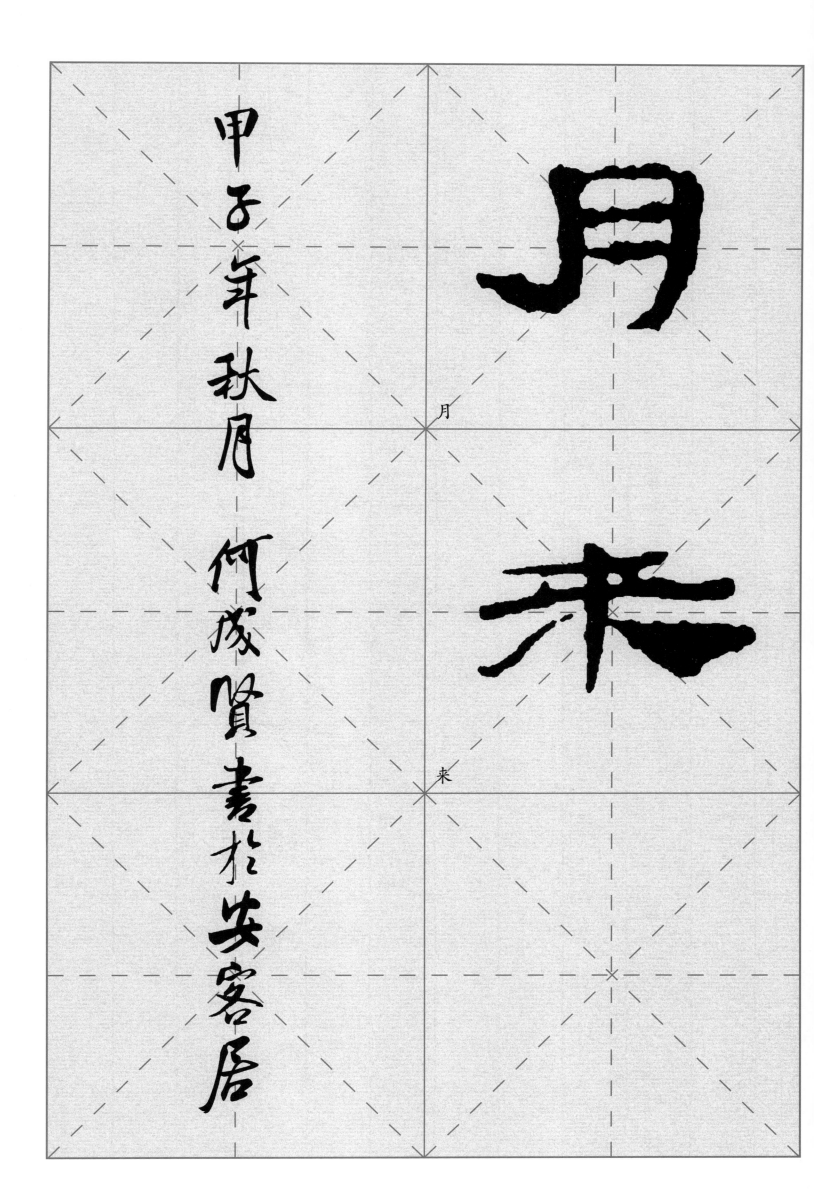

月

来

甲子年秋月　何成賢書於安客居

相逢柳色還青眼
坐聽松聲起碧濤

甲子年秋月　何成賢書於安容居

相逢柳色还青眼　坐听松声起碧涛

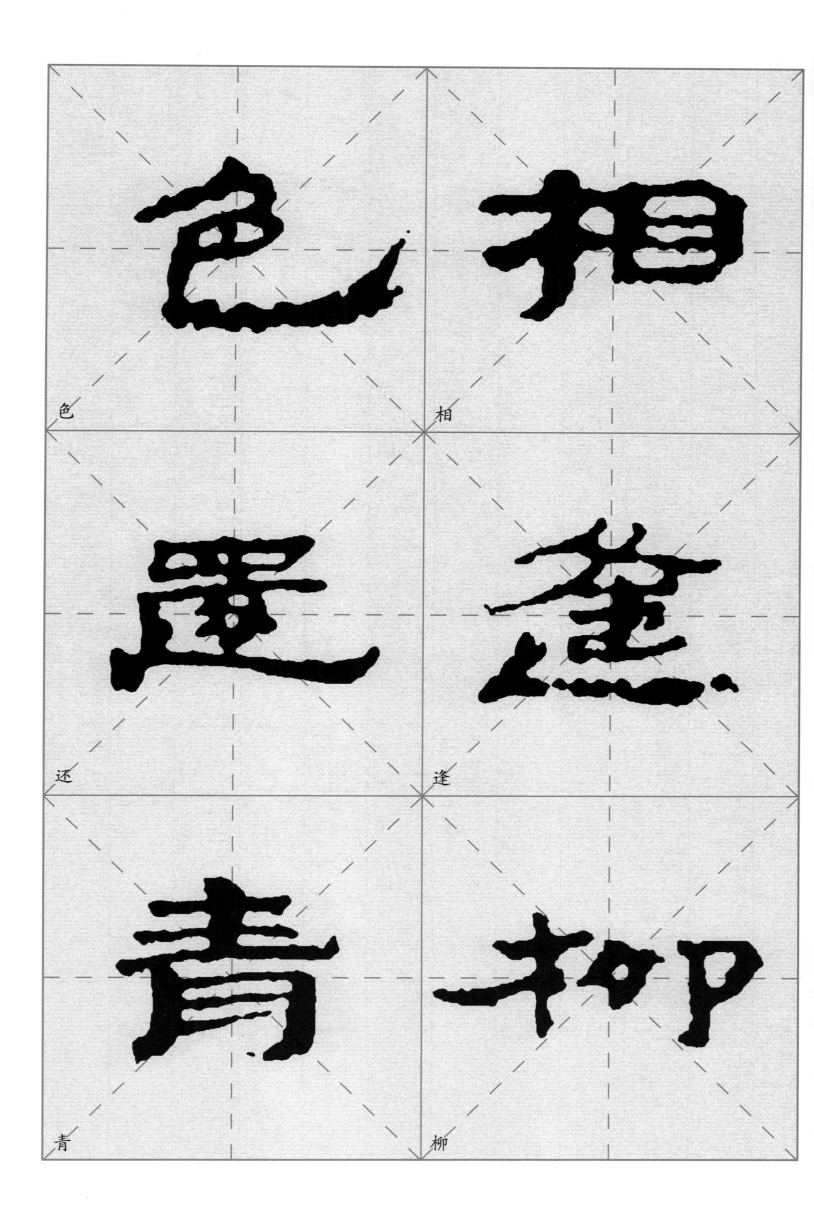

色

相

还

逢

青

柳

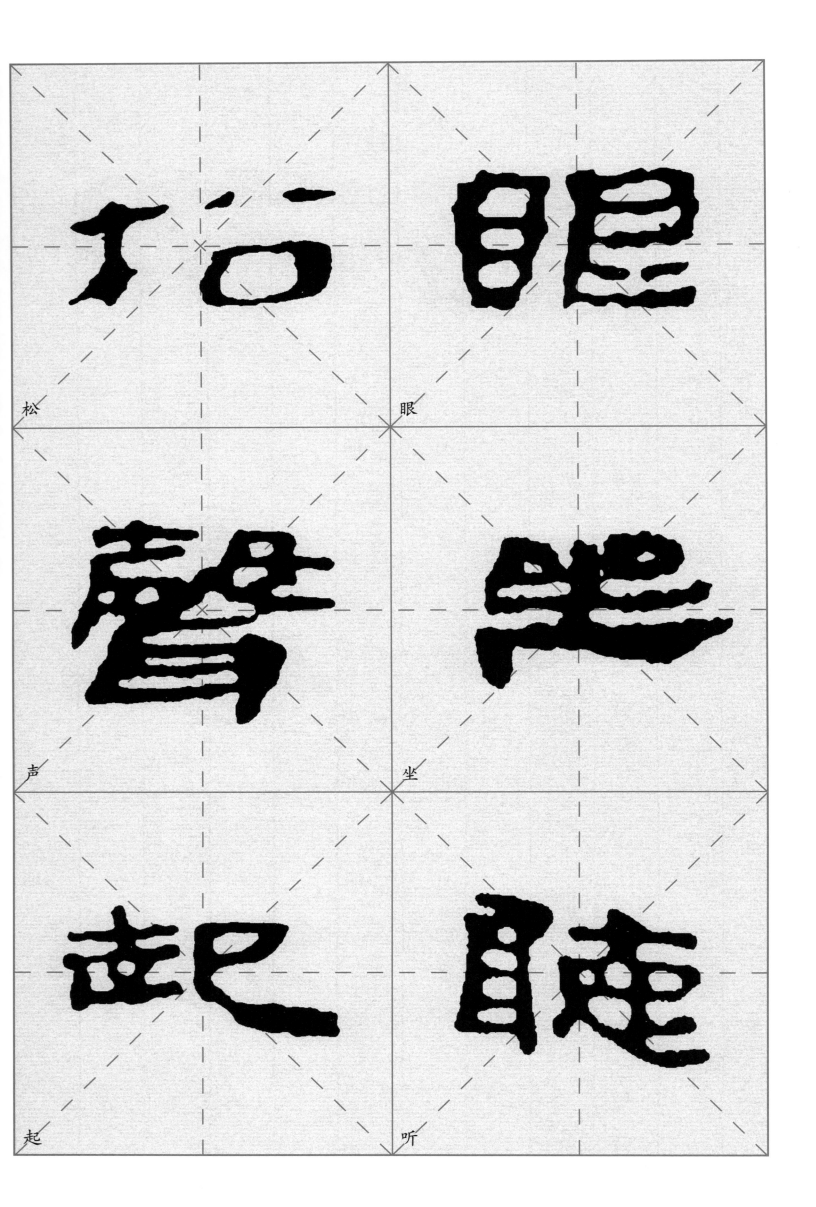

松　眼

声　坐

起　听

碧

涛

甲子年秋月　何焕贤书於安客居

碧

涛

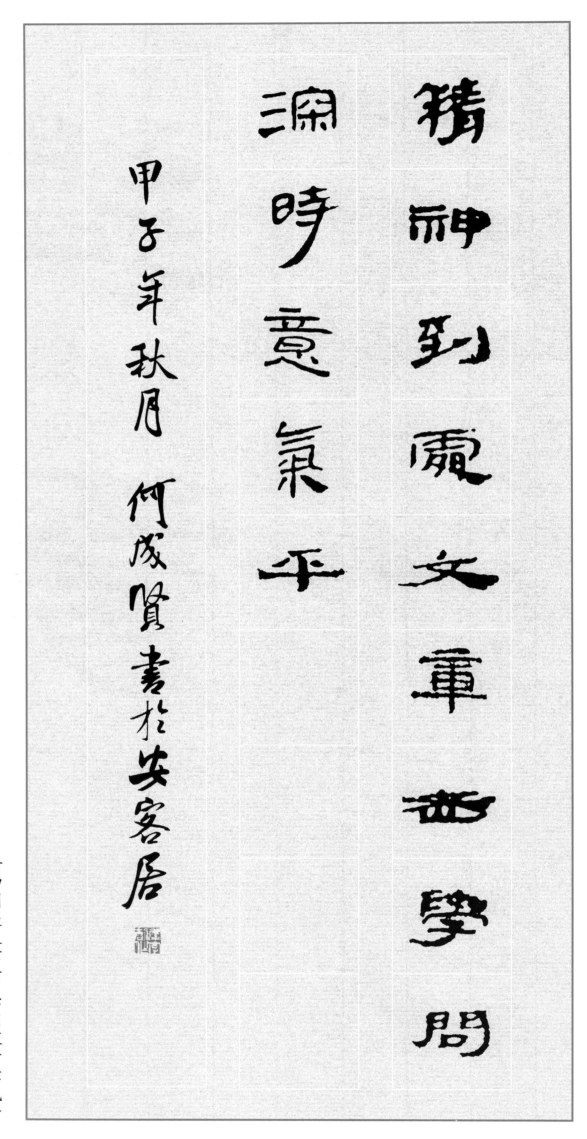

精神到處文章老
學問深時意氣平

甲子年秋月 何成賢書於安容居

精神到处文章老 学问深时意气平

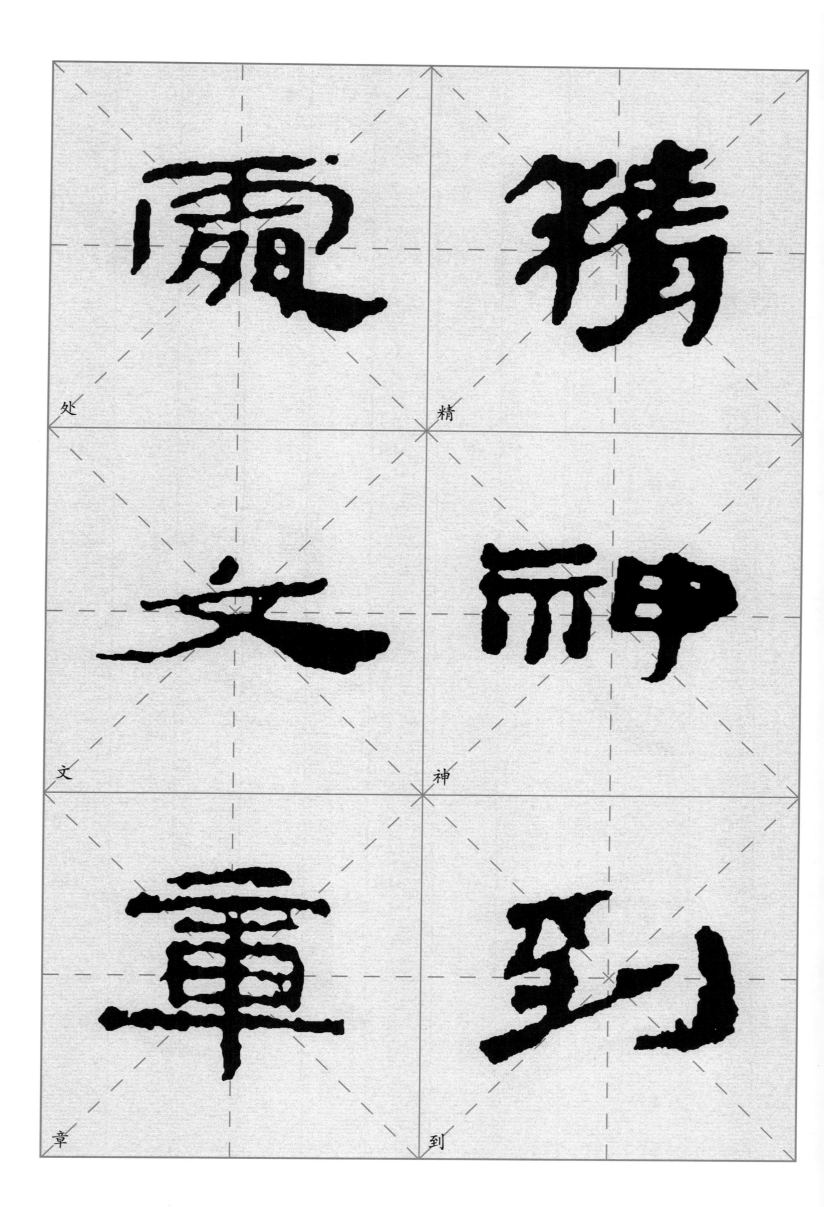

处　精

文　神

章　到

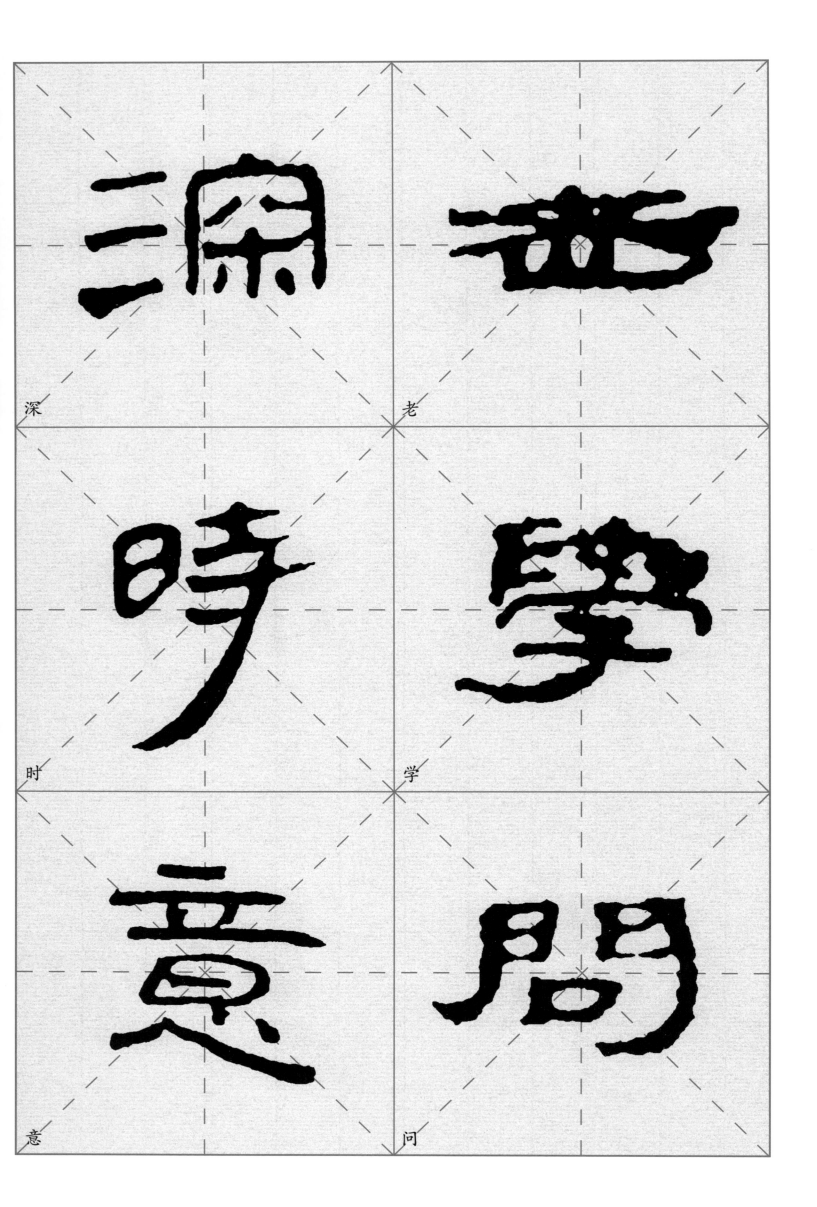

深　老

时　学

意　问

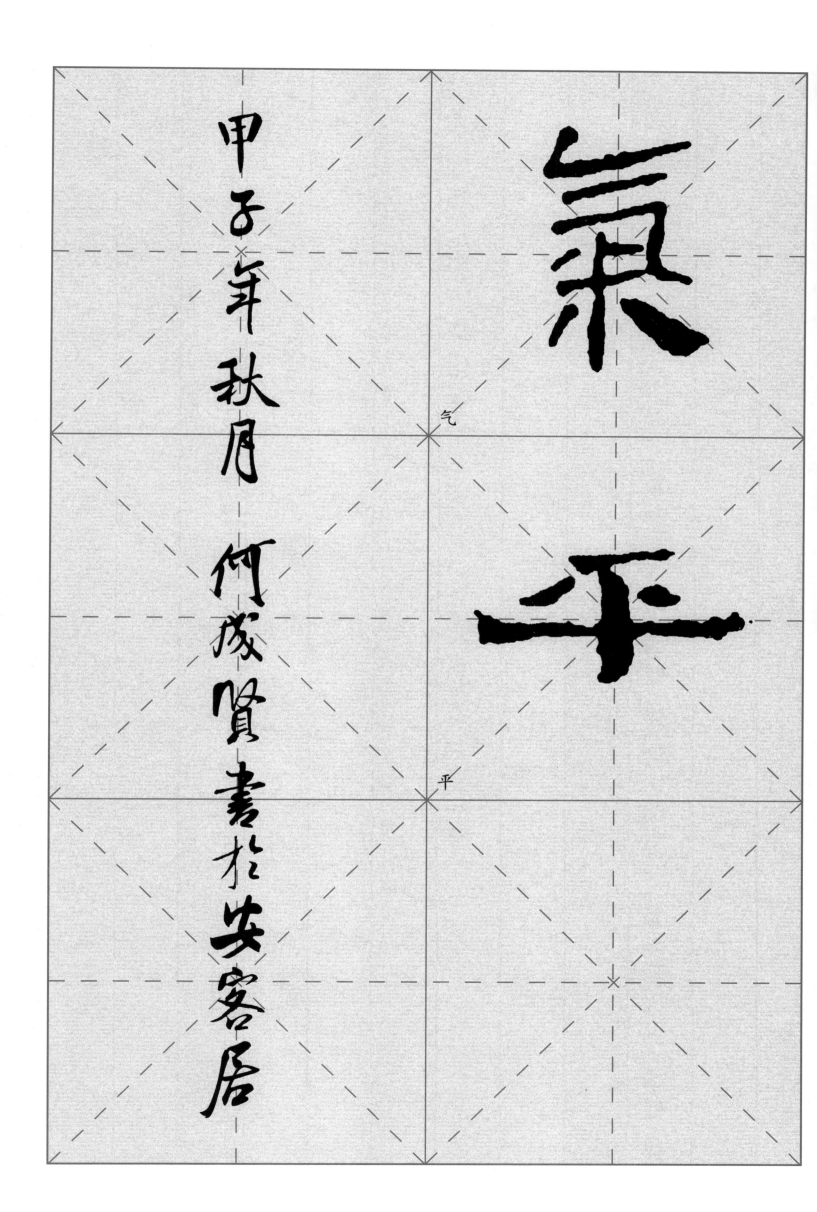

氣

平

甲子年秋月 何咸賢書於安容居

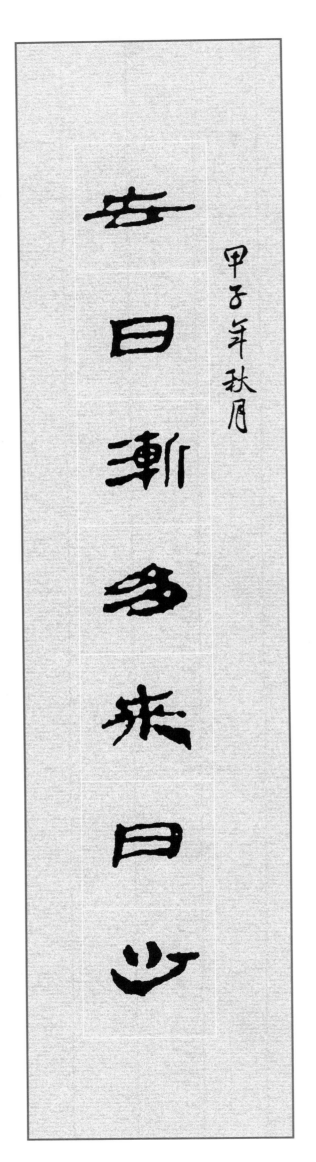

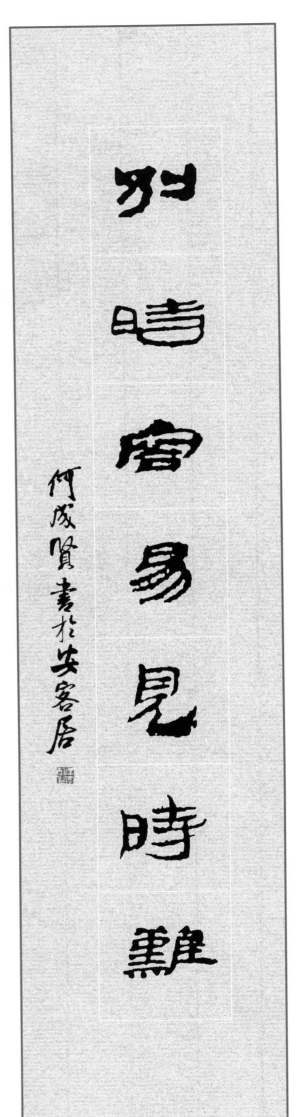

去日渐多来日少　别时容易见时难

多

去

来

日

日

漸

容　少

易　别

见　时

时

难

甲子年秋月　何咸賢書於安容居

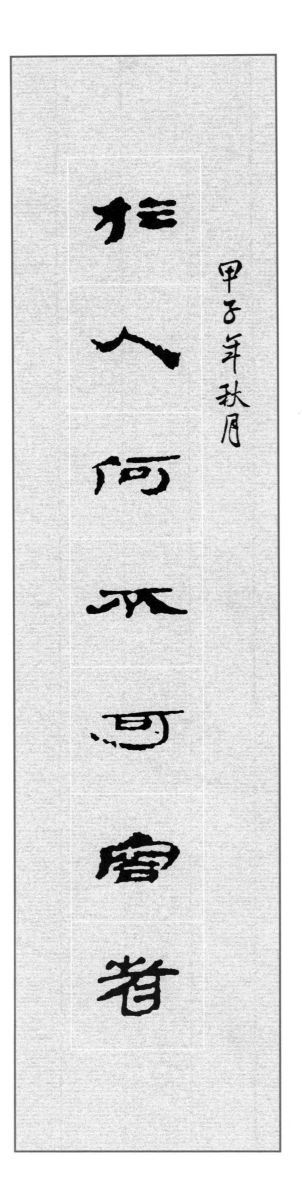

于人何不可容者

甲子年秋月

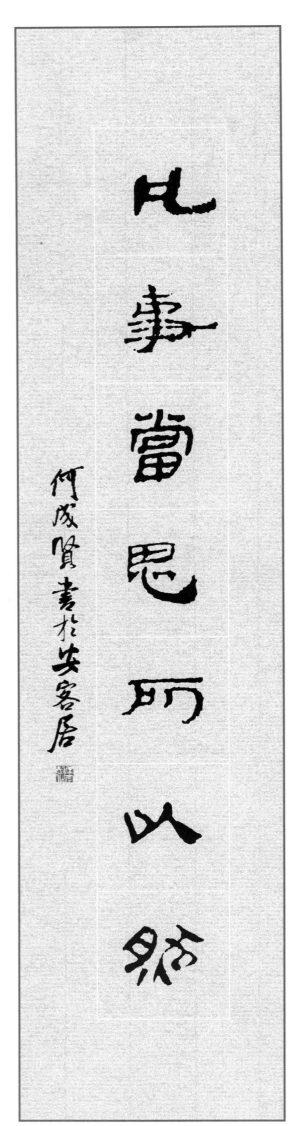

凡事当思所以然

何成贤书于安容居

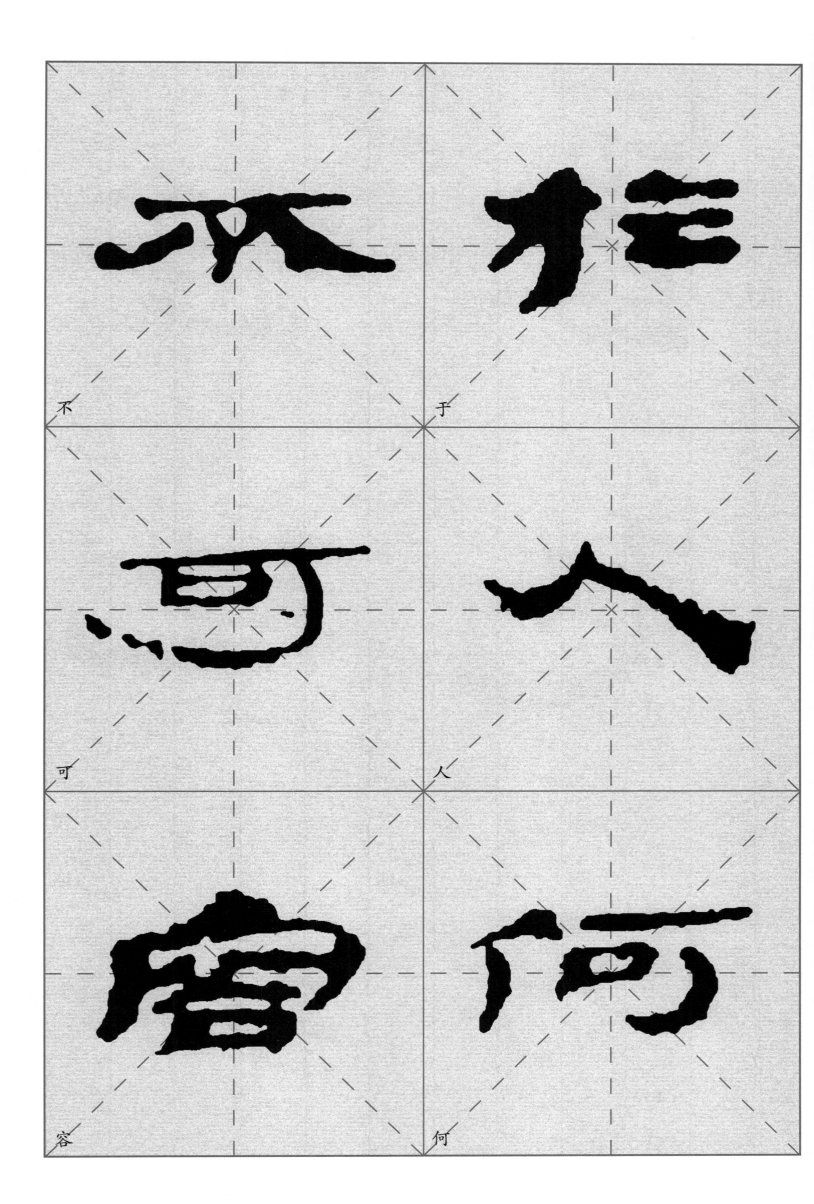

不 于

可 人

容 何

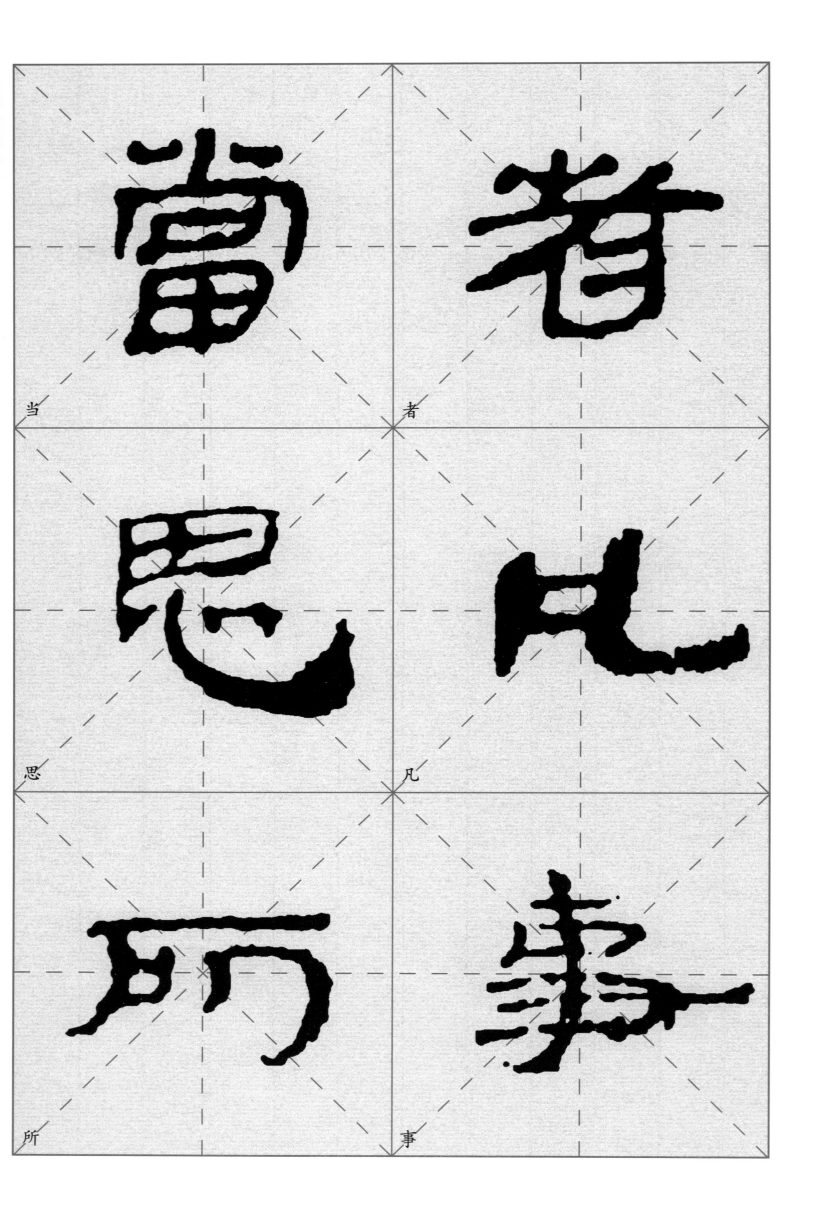

当　者

思　凡

所　事

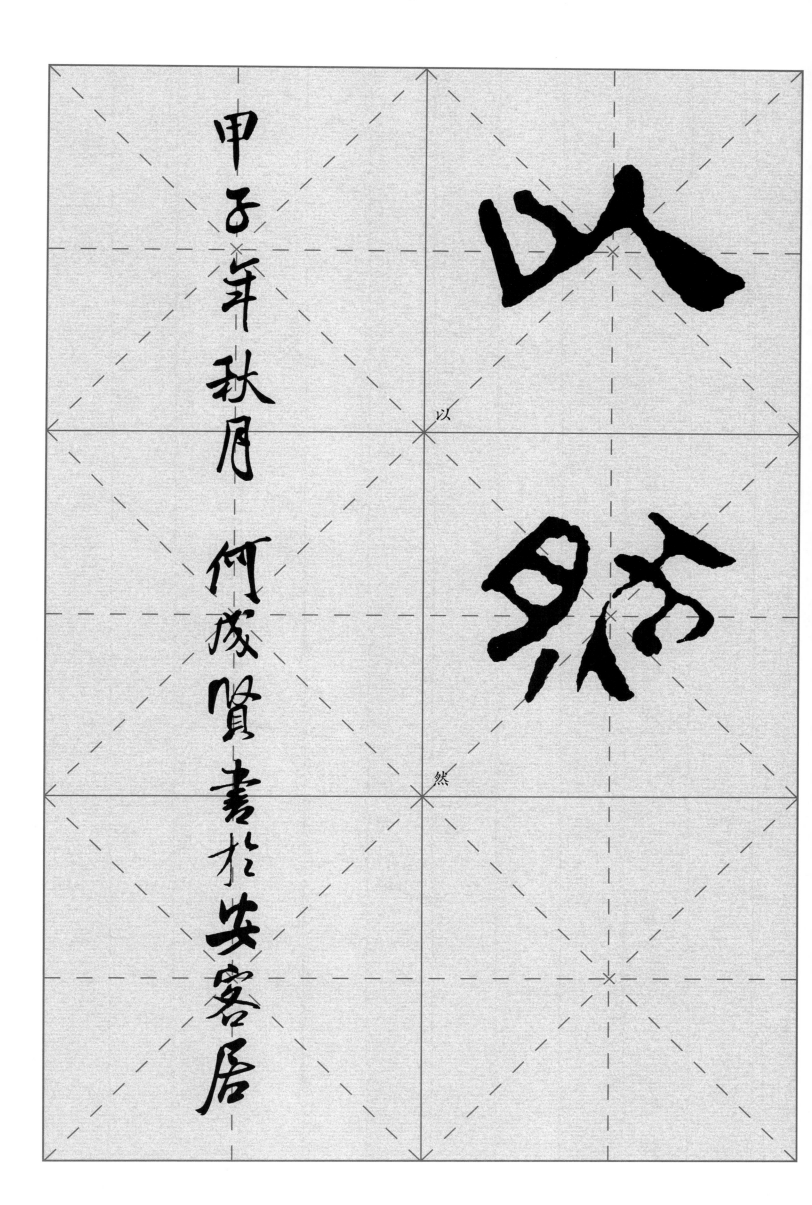

甲子年秋月 何焌賢書於安容居

以

然

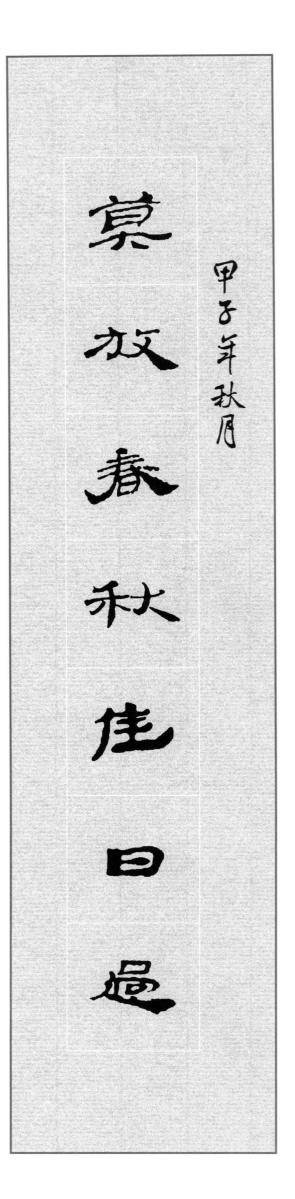

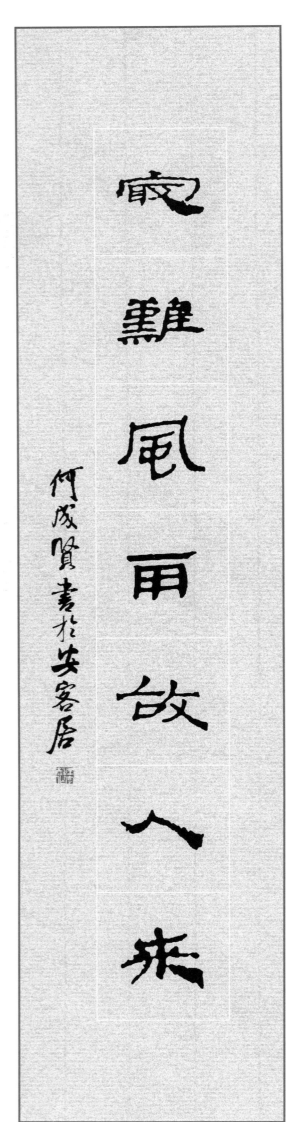

莫放春秋佳日过　最难风雨故人来

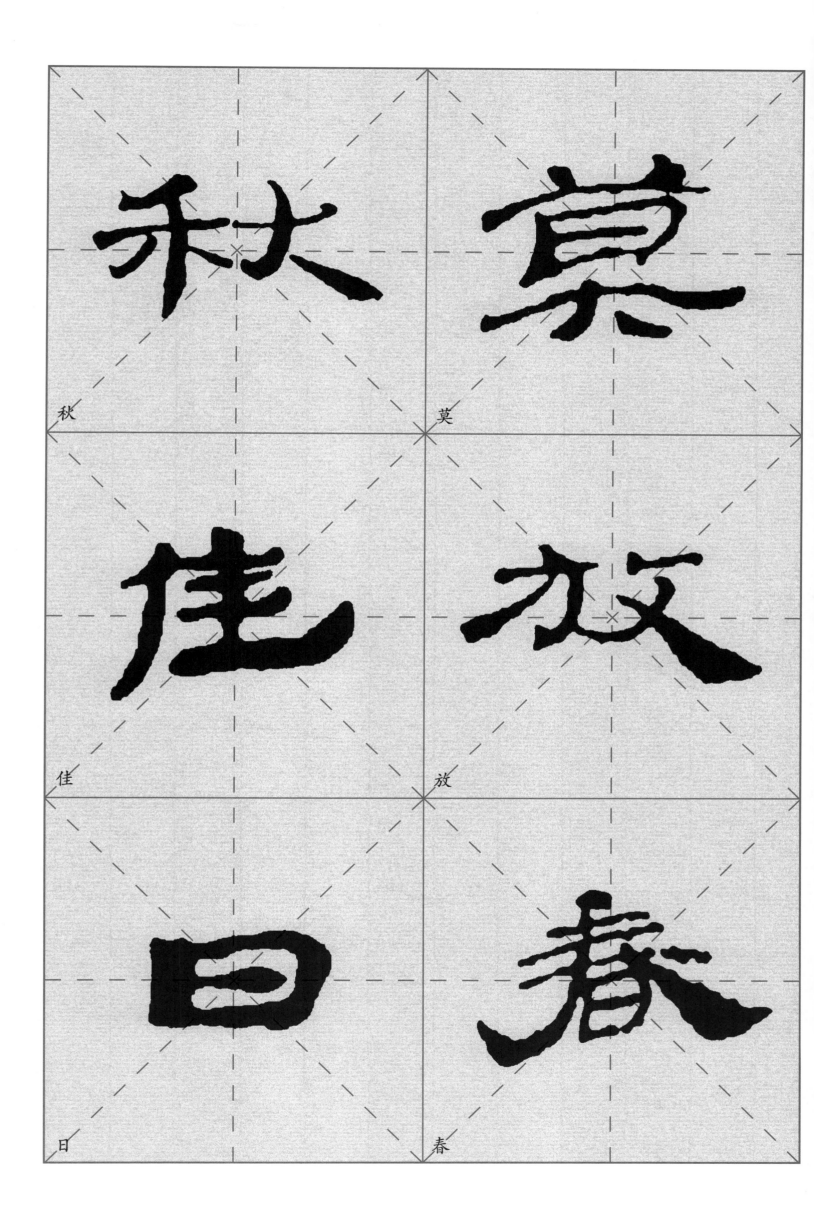

秋

莫

佳

放

日

春

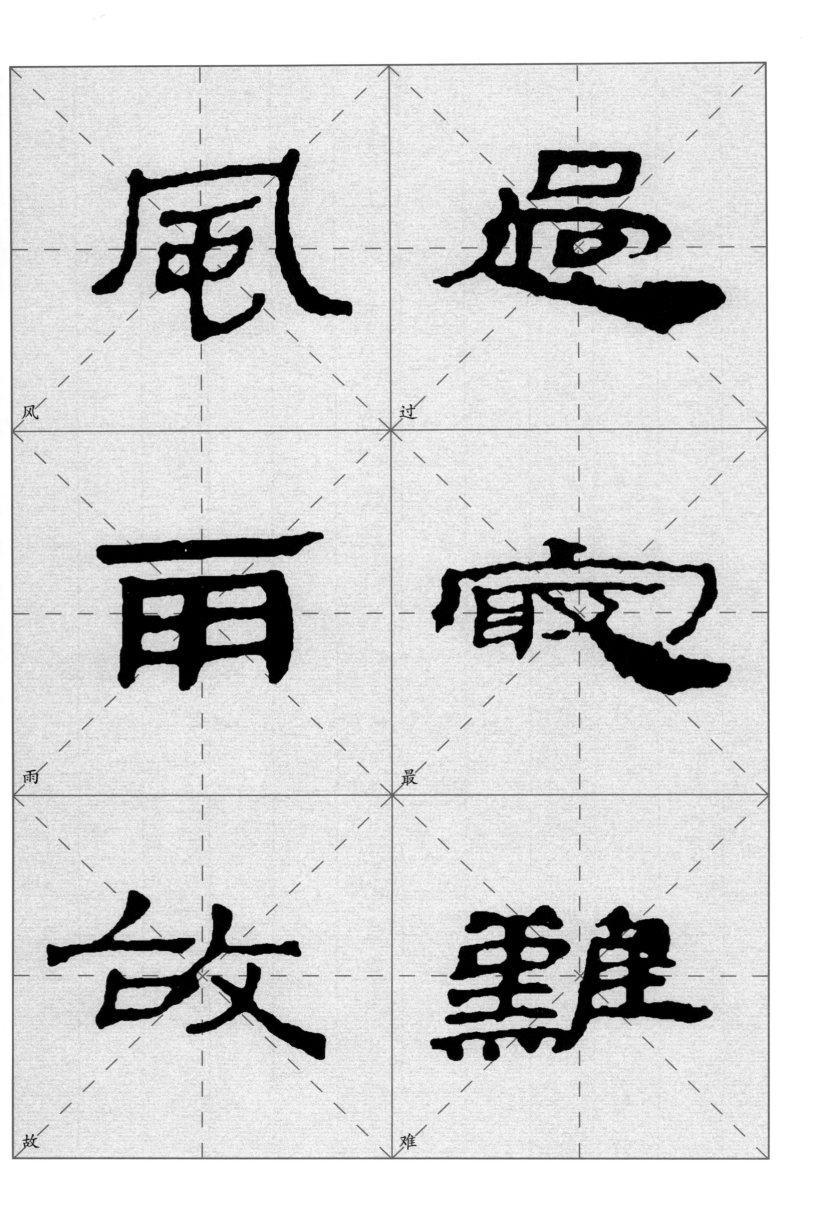

风　过

雨　最

故　难

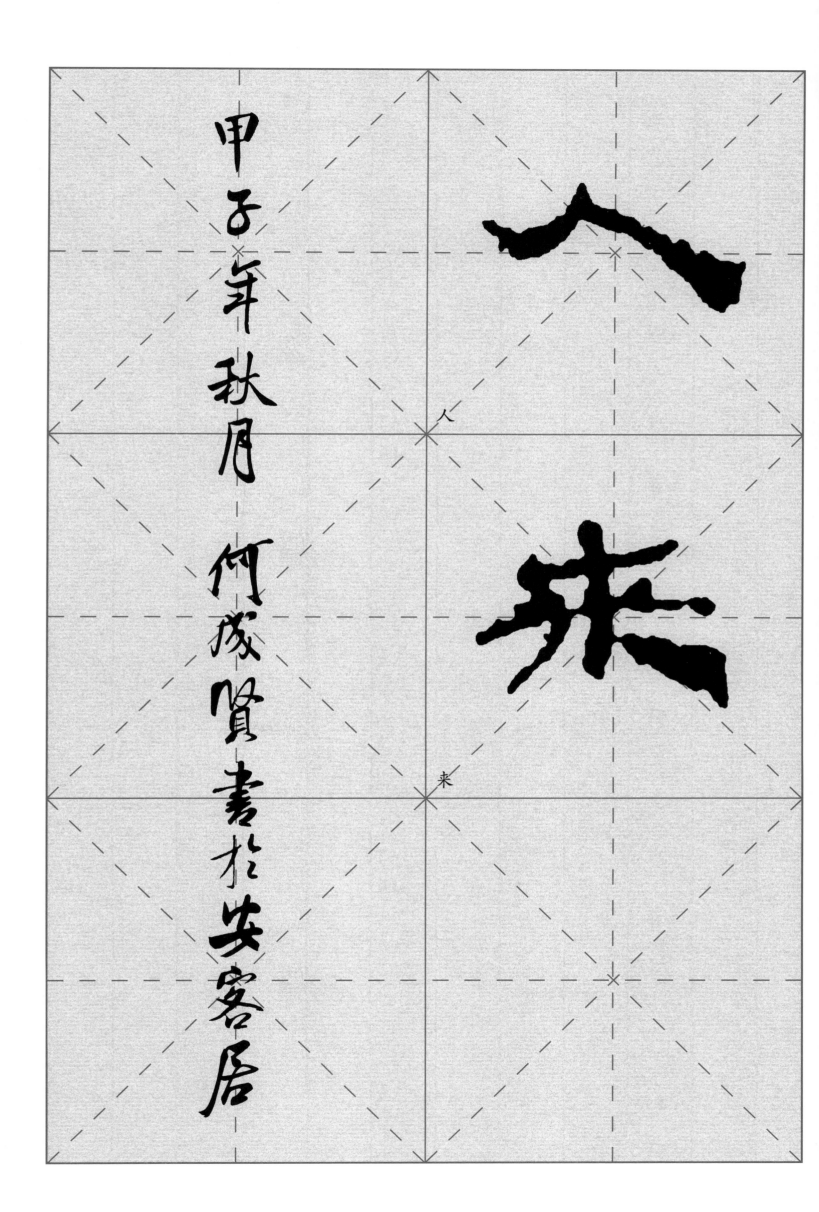

甲子年秋月　何凌賢書於安容居

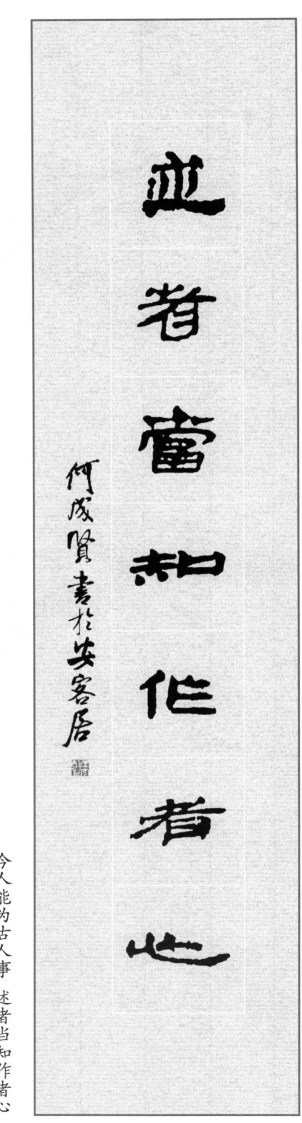

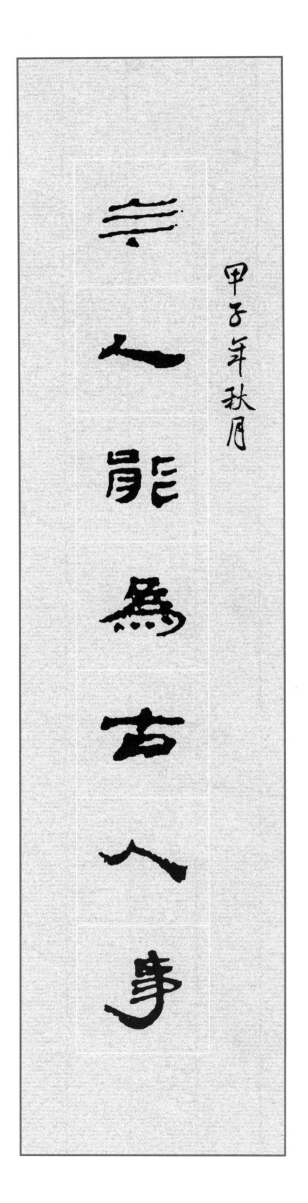

今人能为古人事　述者当知作者心

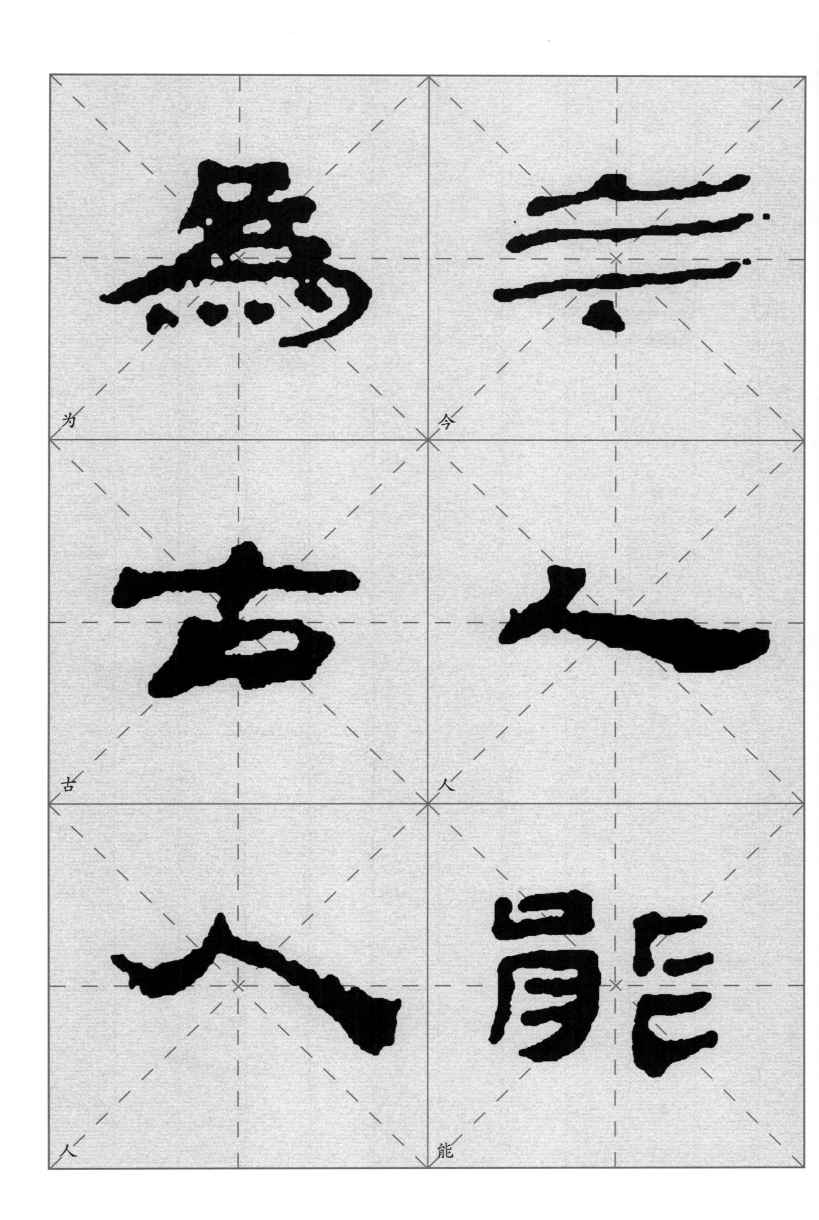

为　今

古　人

人　能

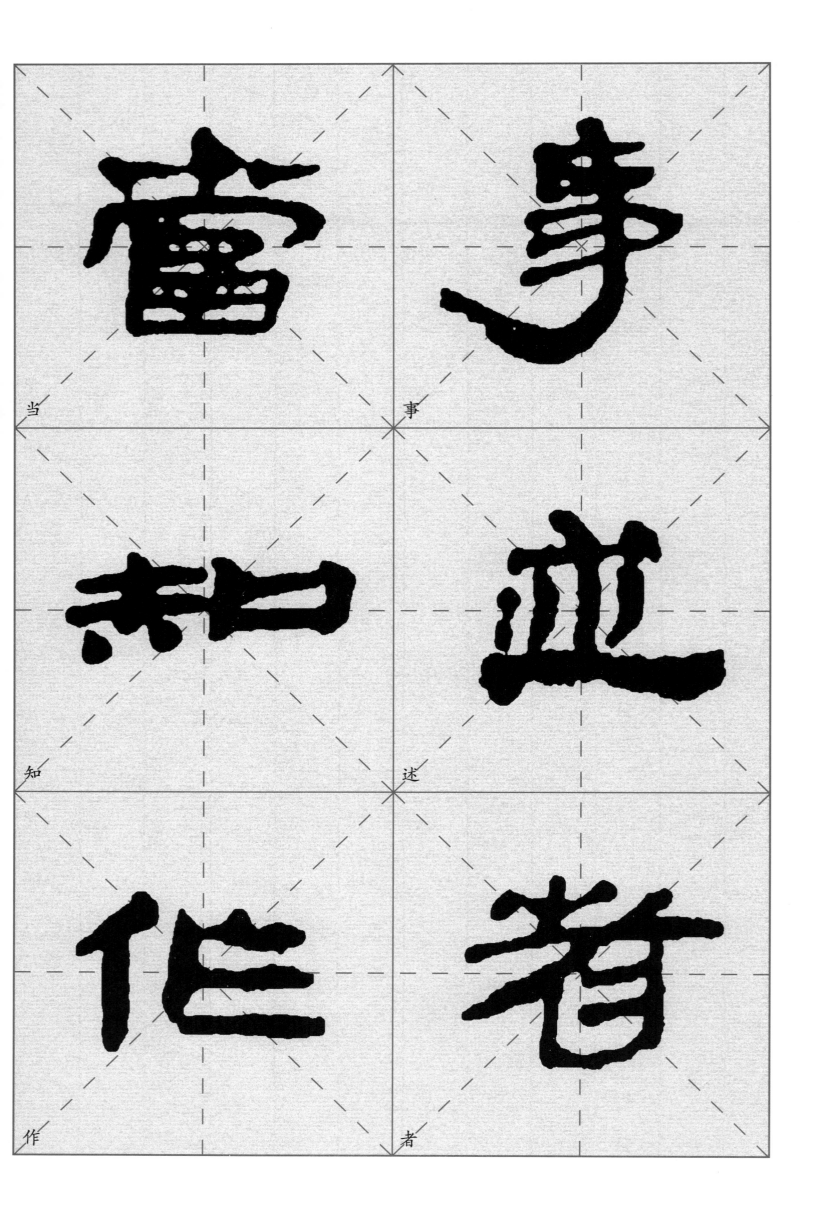

当　事

知　述

作　者

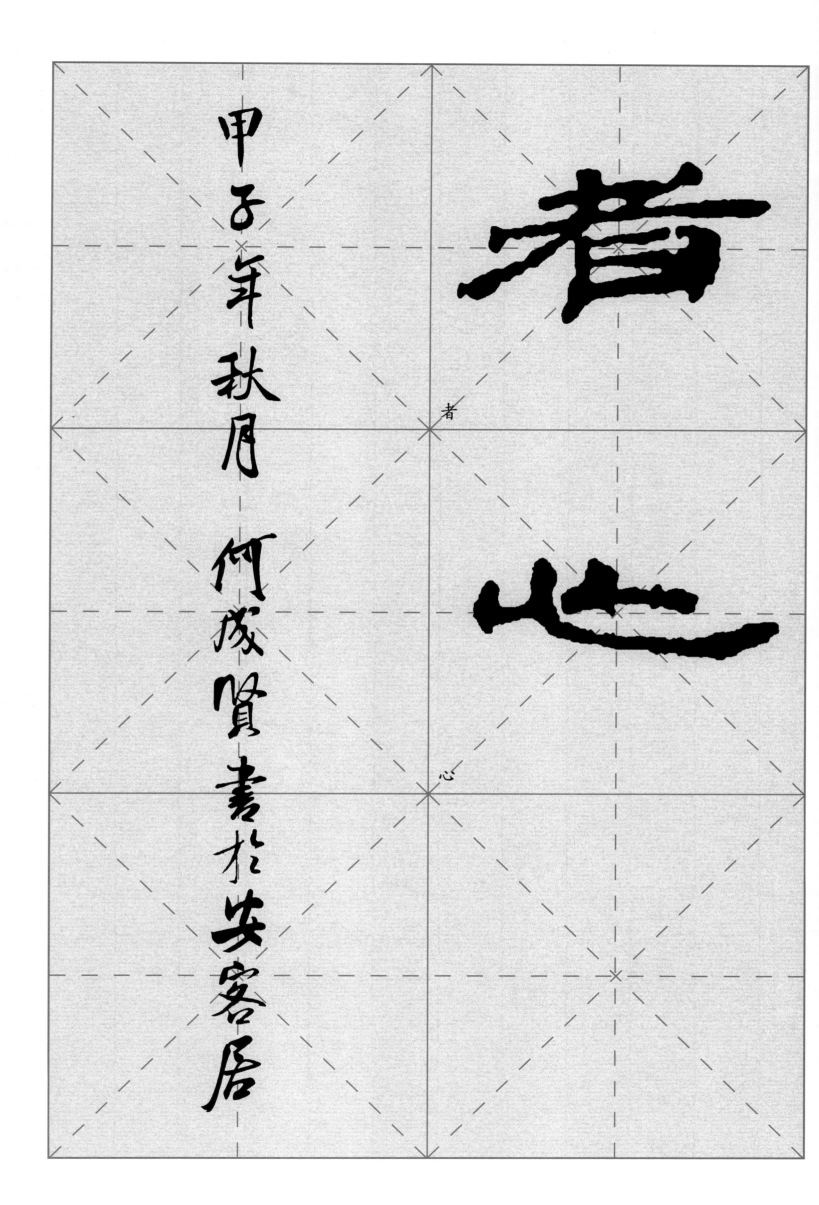

甲子年秋月　何茂賢書於安客居

者

心

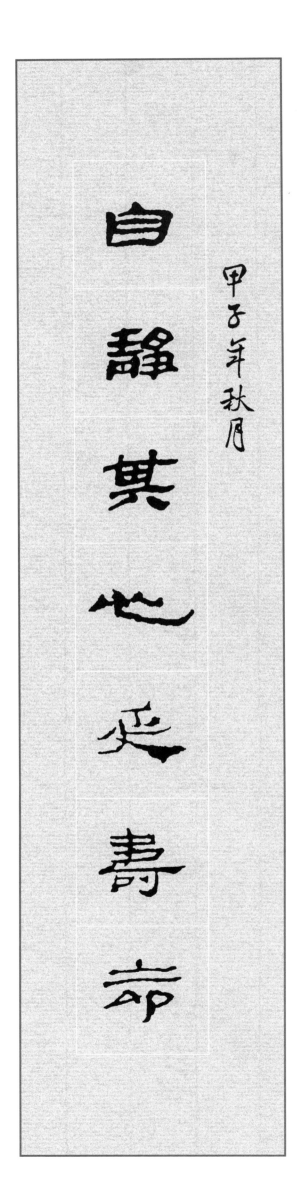

無求於物長精神

甲子年秋月

自靜其心延壽命

何茂賢書於安容居

自静其心延寿命　无求于物长精神

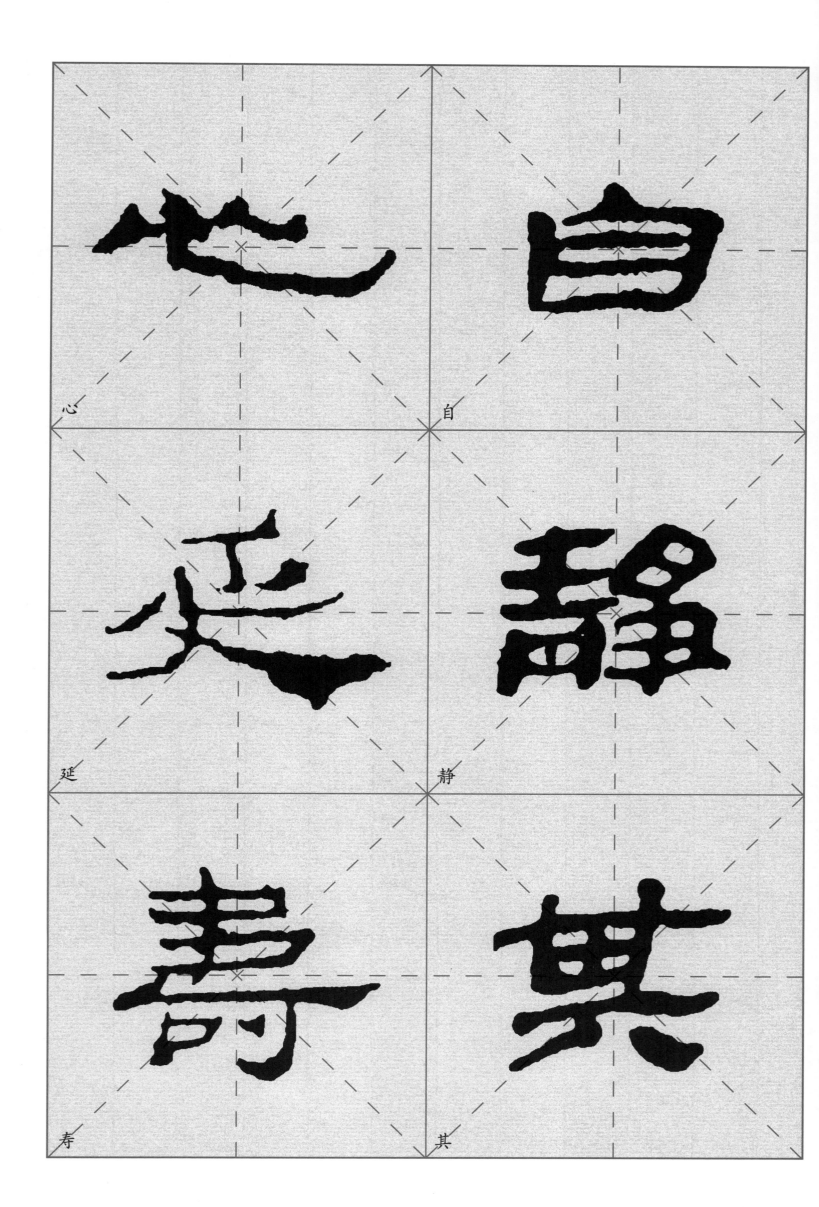

心　自

延　静

寿　其

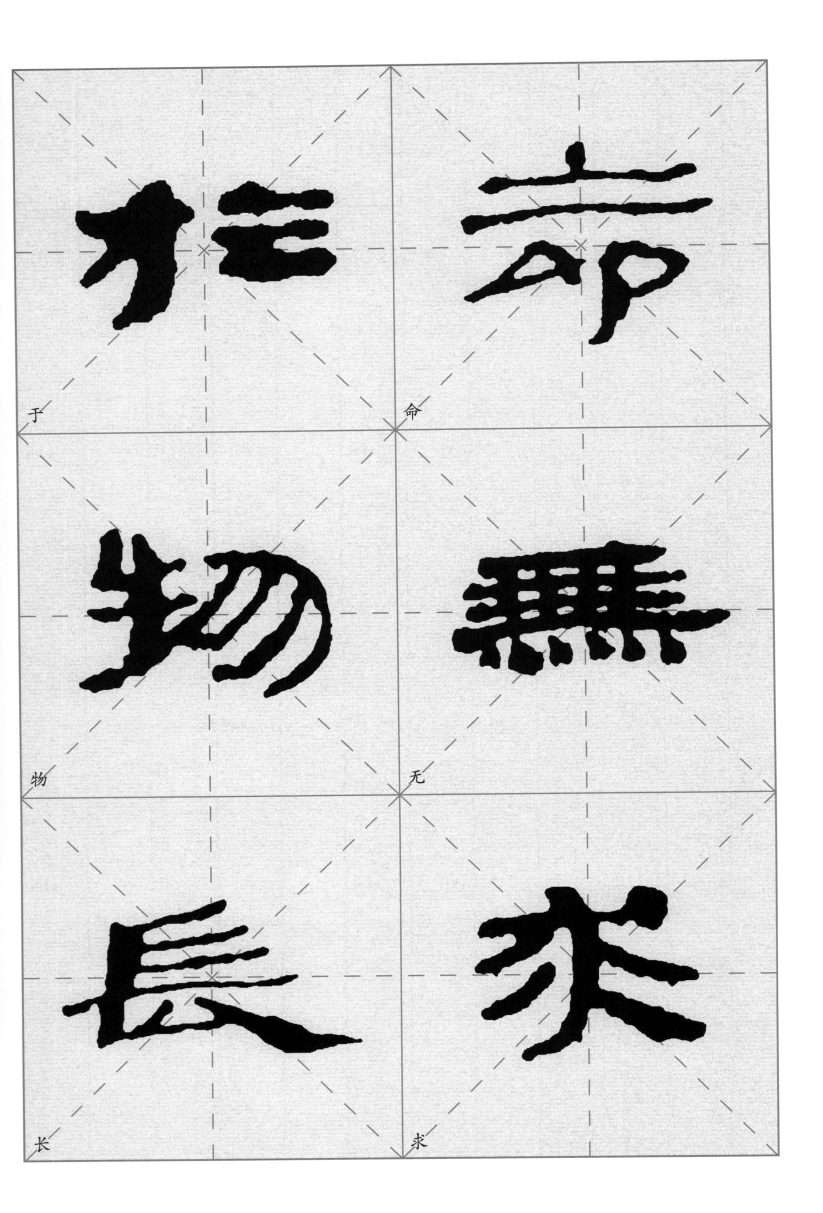

于　命

物　无

长　求

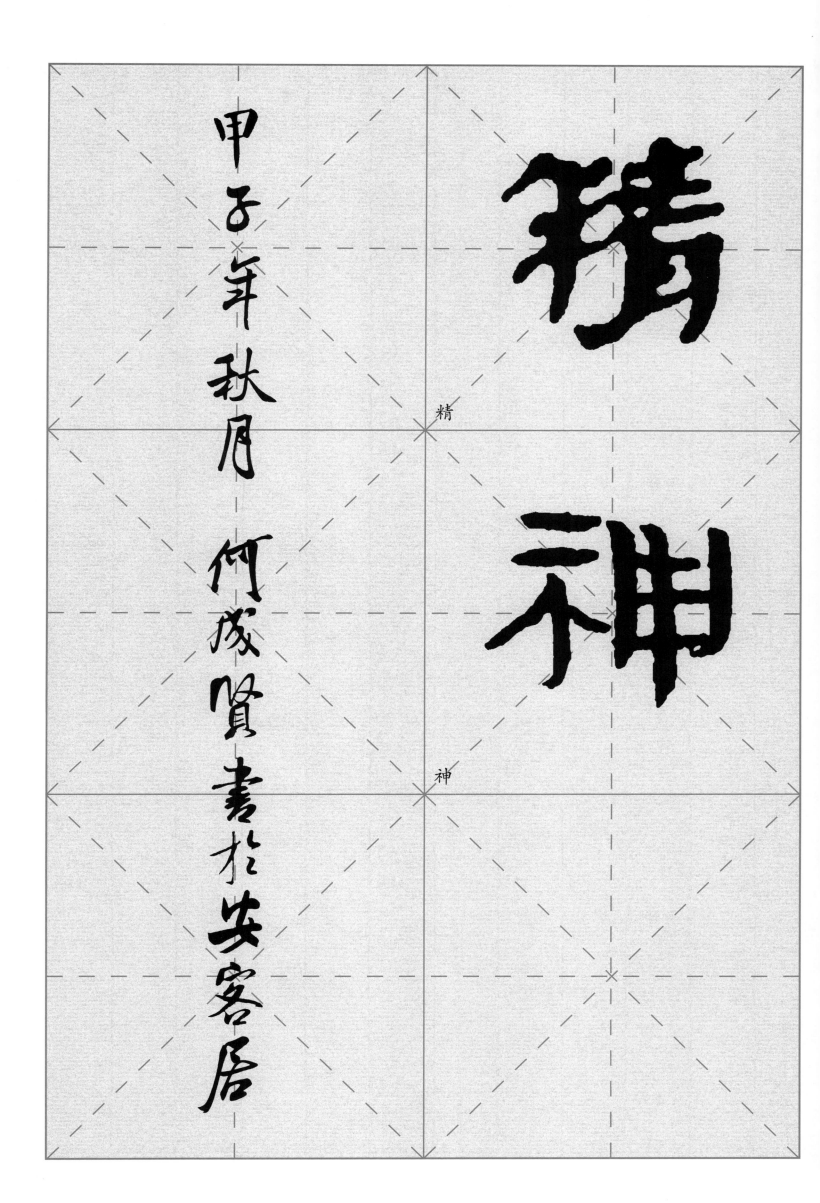

精神

甲子年秋月 何成賢書於安容居

精

神

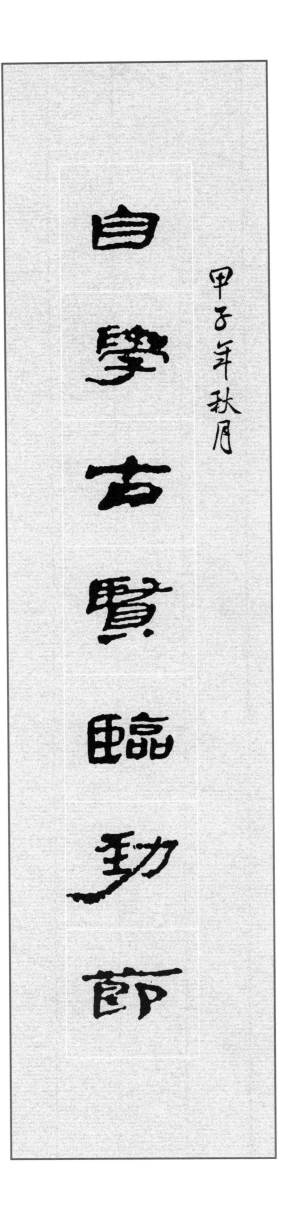

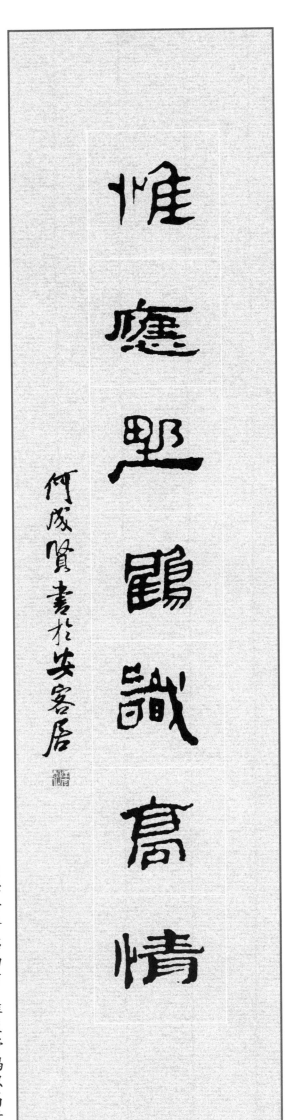

自学古贤临劲节　惟应野鹤识高情

賢 自
臨 學
勁 古

野　节

鹤　惟

识　应

甲子年秋月　何孩賢書於安客居

高

情

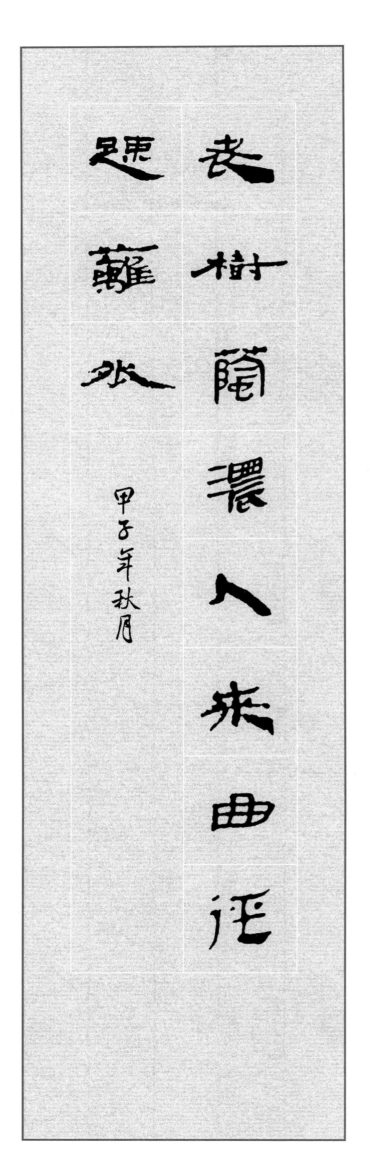

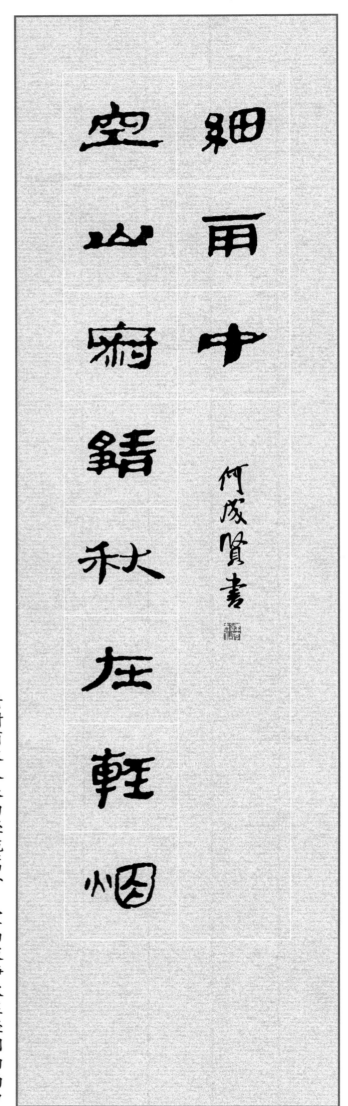

老树荫浓人来曲径疏篱外　空山寂静秋在轻烟细雨中

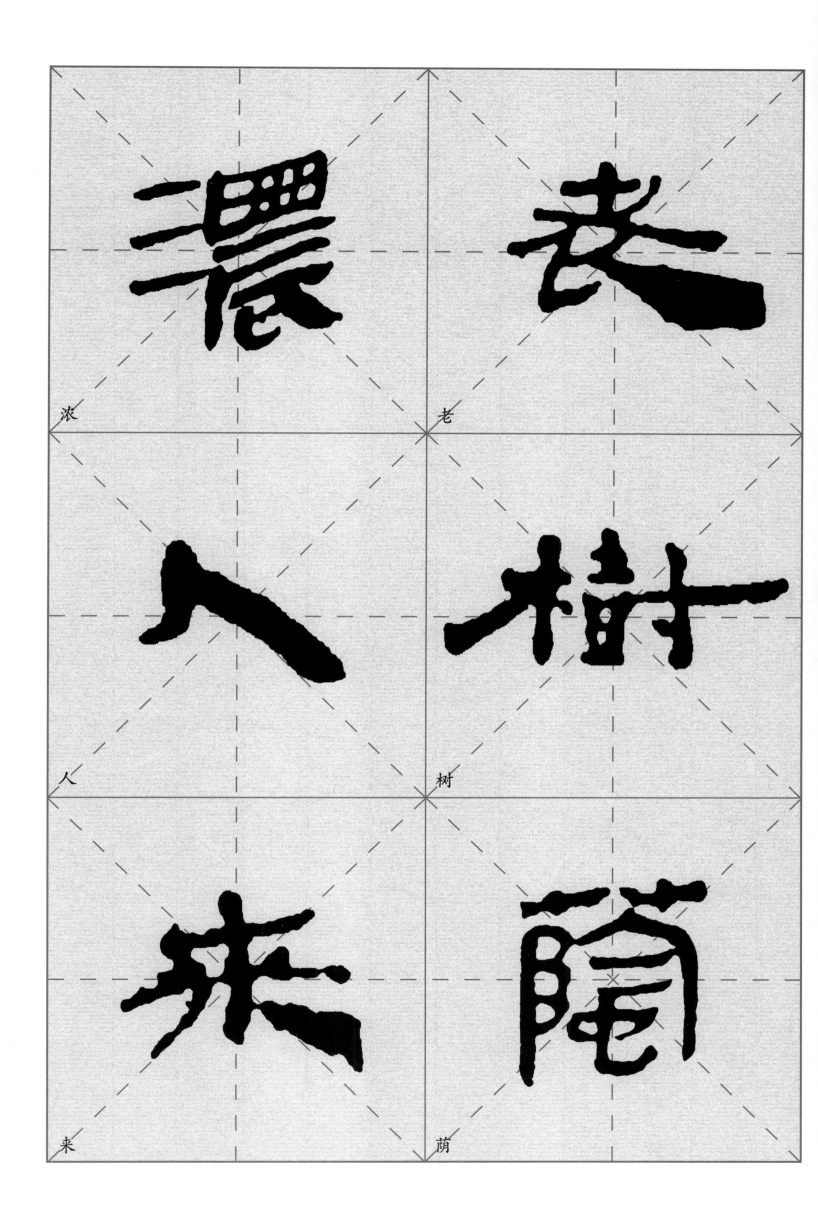

浓

老

人

树

来

荫

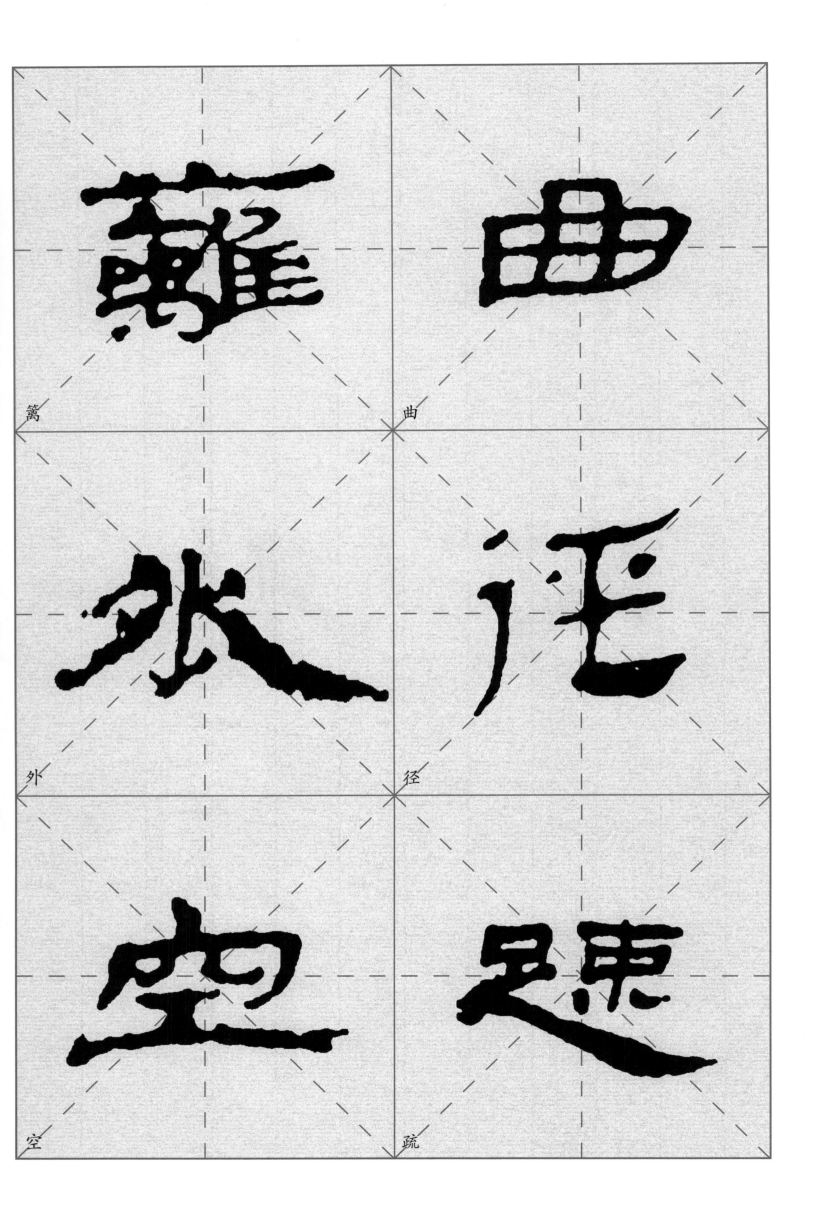

篱

曲

外

径

空

疏

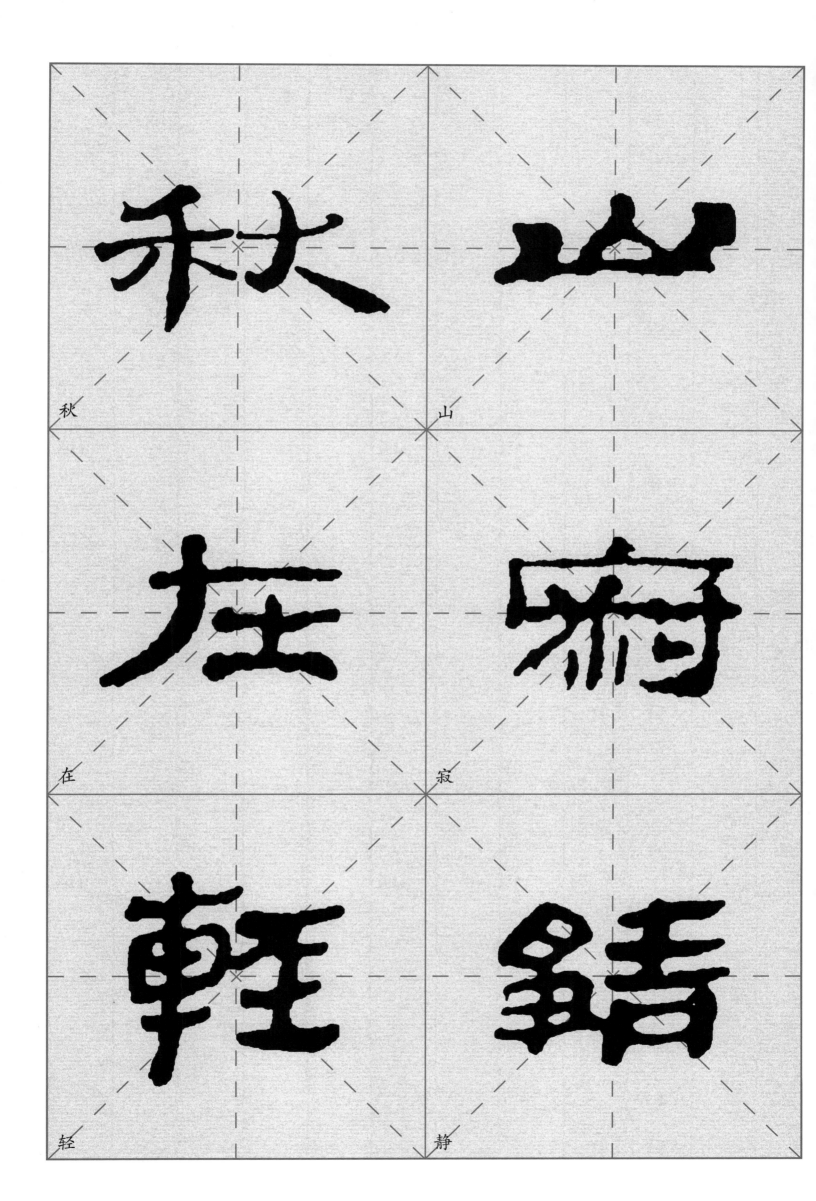

秋

山

在

寂

軽

静

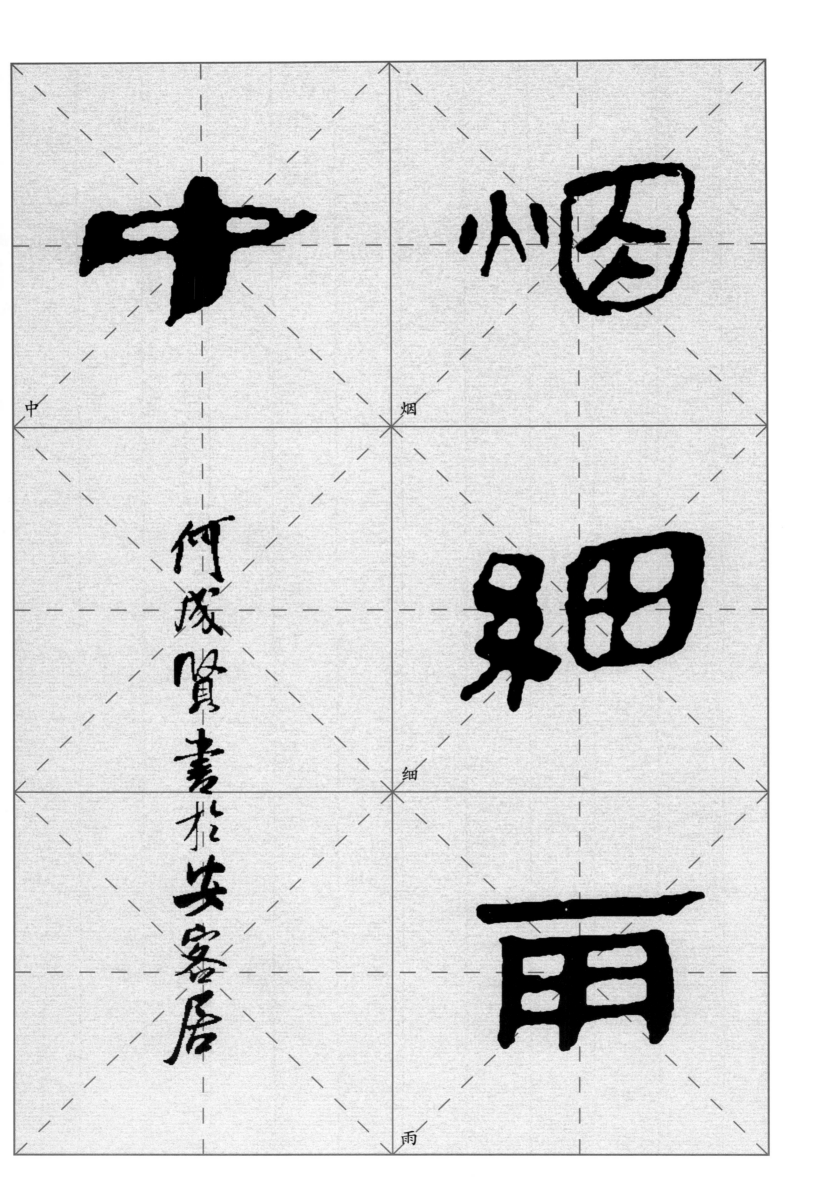

中

烟

细

雨

何绍贤书於安客居

正文的创作与章法：书法作品的正文是书写的主体内容，既可以是别人的诗、词、赋、联语及文章，也可以是自己撰述的内容。但无论选择别人的还是自己创作的，都要考虑到内容的优美以及与整体环境的协调。下面重点说明正文章法的创作要求，并引用前人论述，以备参考。

一、疏密有致　古人说：『疏处可以走马，密处不能容针。』这两句话正是书法创作的度世金针。……能写到疏至无可再疏，密至无可再密，到这时要方就方，要圆就圆，要长就长，要扁就扁，就可随心所欲，无所不宜了。　（萧退庵）

疏处可以走马，密处不使透风；常计白以当黑，奇趣乃出。　（邓石如）

二、大小有姿　昔人云：『作大字要如小字，作小字要如大字。』盖谓大字则欲如小字详细曲折，小字则欲具大字之体格气势也。　（陈槱）

如作大楷，结构贵密，否则懒散无神，若太密恐涉于俗。作小楷易于局促，务令开阔，有大字之体段。　（宋曹）

书之章法有大小，小如一字及数字，大如一行及数行，一幅及数幅，皆须有相避相形，相呼相应之妙。　（刘熙载）

三、主次有度　一字之中，虽欲皆善，而必有一点、画、钩、趯、波、拂主之，如美石之韫良玉，使人玩绎，不可名言；一篇之中，虽欲皆善，必有一二字登峰造极，如鱼鸟之有麟凤为之主，使人玩绎，不可名言。　（解缙）

四、浑然一体　古人论书，以章法为一大事，盖所谓『行间茂密』是也。……右军《兰亭叙》，章法为古今第一，其字皆映带而生，或大或小，随手所如，皆入法则，所以为神品也。　（董其昌）

一字八面流通为内气，一篇章法照应为外气。内气言笔画疏密、轻重、肥瘦，若平板散涣，何气之有？外气言一篇虚实、疏密、管束、接上、递下、错综、映带，第一字不可移至第二字，第二行不可移至第一行。（蒋和）

款文的创作与章法： 书法作品除正文以外的内容都属于款文。款文的内容通常包括：书写内容的篇名或出处，作者的姓名即名款以及创作的时间、创作的地点、创作的感受或与创作相关的一些评论以及记录。有时还有受书者的名字即上款。

一、名款　款文中最简单，也是必不可少的是名款。名款表明作品是由哪一位书家所创作的。作者署上名款，既可明确作品的著作权，同时也有助于鉴赏者、收藏者对作品进行欣赏和研究。署名款，通常涉及到姓氏、名字、别号、籍贯、郡望等常识。

附作者名款前常用礼语表：

名款前礼语	使用说明	举例	备注
愚×	表示自己缺乏才学的谦称	愚父　愚母　愚兄　愚弟　愚姊　愚妹　愚友　愚师	
后×　晚×　末×	表示自己辈份晚	后学　晚生　末学	

二、时间款　款文中记写年月，可以表明作者的创作时间，有利于收藏者识别作者不同时期的艺术特点，也便于研究者鉴别作品的真伪。

附二十四节气记日表			
立春	2月4日/5日	立秋	8月7日/8日
雨水	2月19日/20日	处暑	8月23日/24日
惊蛰	3月5日/6日	白露	9月7日/8日
春分	3月20日/21日	秋分	9月23日/24日
清明	4月4日/5日	寒露	10月8日/9日
谷雨	4月20日/21日	霜降	10月23日/24日
立夏	5月5日/6日	立冬	11月7日/8日
小满	5月21日/22日	小雪	11月22日/23日
芒种	6月5日/6日	大雪	12月7日/8日
夏至	6月21日/22日	冬至	12月21日/22日
小暑	7月7日/8日	小寒	1月5日/6日
大暑	7月23日/24日	大寒	1月20日/21日

三、地点款　书家创作或在自己的书斋，或在旅途，或在其他场所。不少书家喜欢将作书的地点记入款文，或署于名款前，或署于名款后。常署为『于某处』或『书于某处』等。

四、跋语款　跋有书家自己的跋和他人的跋两类。他人的跋不属于书法作品款文的范围，故此不述。跋语款的内容主要包括书法作品正文的篇名、释文、正文作者，以及书家自己评点正文，或记事言情，或表露心境的文字。跋语相对于书法作品的正文来说虽然仅占一块小天地，但却是书家和欣赏者彼此沟通的重要之地。

五、上款　所谓『上款』也就是受书人的姓名。有上款的，称作『双款』，无上款的则称作单款。上款姓名下的称谓，及上款的前缀和后缀礼语，是一个需要十分注意的问题，前人对此都很讲究。

附上款称谓礼语表

上款称谓礼语	使用说明	举例	备注
先生	古时称年长有学问的人后世友人之间泛以先生称之	××先生 ××学长先生 ××学长兄先生 ××老先生	多称年老位高者为老先生
大人	对长者的尊称	父亲大人 母亲大人 伯父大人 伯母大人 ××丈 ××先生大人 ××大兄大人	
丈 老丈 老词丈 老宗台 老父台	对前辈或年长有道的人的尊称	××丈 ××老丈 ××老词丈 ××老宗台 ××老父台	
法家 方家 大方家	对在书法方面有一定造诣的人的尊称	××法家 ××方家 ××大方家	
夫子 业师 老师	对书者老师的尊称	××夫子 ××业师 ××老师	
上人 法师 大法师 大德	对和尚或道士的尊称	××上人 ××法师 ××大法师 ××大德	亦可称『道长』或『有道』
女史 女士 夫人	『女史』对女性的尊称 『女士』对青年女性的尊称 『夫人』对成年女性的尊称	××女史 ××女士 ××夫人	青年女性也可称『小姐』
年×	尊称父辈或与自己同年应试并考中的人	年伯 年叔 年兄	
世×	尊称两家世代有交情的人	世伯 世叔 世兄	
盟×	古时异姓结拜为兄弟的	盟兄 盟弟	『兄』是同辈人的尊称 志同道合的同辈人可称『道兄』
姻×	间接姻亲关系，如需表明可加『姻』字	姻伯大人	

上款称谓礼语	使用说明	举例	备注
恩×	对书写者有恩德的长者的尊称	恩伯 恩叔 恩兄 恩姊	
吾×	表示非常亲密的关系	吾伯 吾叔 吾兄 吾姊	「兄」是同辈人的尊称。志同道合的同辈人可称「道兄」
仁×	对品德高尚者的尊称	仁伯 仁叔 仁兄 仁姊 仁弟（棣）	「仁弟」用于老师对学生的称呼，除此还有「门生」「弟子」等
贤×	尊称平辈和晚辈中品行优良的人	贤兄 贤妹 贤姊 贤侄 贤婿 贤弟 贤契	「贤弟」「贤契」用于老师对学生的称呼
大×	对长者的尊称	大父（父亲）大母（母亲）大伯（伯伯）大叔（叔叔）大王父（祖父）	
尊×	对他人亲属中的长者及其某些同辈的尊称	称人之父亲为「尊公」「尊椿」，称人之母亲为「尊堂」「尊萱」，称人之兄为「尊兄」「尊长」，称人之妻为「尊夫人」	「尊大人」称人父母时通用，合用
令×	对他人亲属中的长辈、平辈和晚辈的尊称	称他人之父为「令尊」「令严」，称他人之母为「令堂」「令慈」，称他人岳父为「令岳」「令泰山」，称他人岳母为「令岳母」「令泰水」。称他人兄弟姊妹为「令兄」「令弟」「令姊」「令妹」。称他人儿子、女儿、女婿为「令郎」「令媛」「令坦」	

附上款的前缀和后缀礼语表

上款前缀礼语	使用说明	举例	备注	上款后缀礼语	使用说明	举例	备注
赠、与、呈、寄	书家主动将作品送人	赠×× 与×× 寄×× 呈××（正）	前缀语用「呈」后缀语通常用「正」	正	要求受书者指正的	××正 ××正之 ××正腕 ××正笔 ××指正 ××正 ××雅正 ××惠正 ××郢正 ××斧正 ××惠正	
应奉	书家应求书者之请作书，而求书者与书家关系亲密或为长辈	应××命 奉为×× 奉寄×× 奉××书		教	要求指教的	××指教 ××赐教 ××雅教 ××惠教	
似	「似」是「给」的意思	似×× 正似×× 似××雅鉴	后缀语通常用「正」	鉴	要求受书者鉴赏并给予批评	××鉴 ××赏鉴 ××清鉴 ××惠鉴 ××雅鉴 ××大鉴	
为	可用于他人求书，亦可用于主动送人之书	为××书 书为×× 正	「书为」有请求之意	属	书家应求书者之请而作	××属 ××雅属 ××属书	
祝	为他人祝寿而书写，用奉祝、恭祝、寄祝、写、祝	奉祝××八十荣寿 奉祝××寿 为××华寿 为……华寿 寿××	受贺者的年龄或写，如「五十寿」「六十寿」（花甲）「七十寿」（七秩）「八十寿」（八秩），或不写；或只写「眉寿」「华寿」等。	哂笑	表示书家对受书者的谦态	××一笑 ××博笑 ××一哂 ××哂笑 ××一哂为	
				留念 惠念 存念 补壁		××留念 ××存念 ××补壁 ××惠念	
							如果书写的内容为书者自撰则用「两正」。「雅」有赞扬受书者高雅之意。「惠」含有感激之意。如作品是送给同辈或晚辈夫妻的，可在夫名下加一「俪」字，作「俪正」「俪教」。

印章的种类与应用：印章是书法作品中不可缺少的组成部分，没有印章就不是完整的书法作品。印章源于实用，是社会交往中取信于人的凭证。印章如果运用得巧妙，还能起到调整重心，稳定平衡的作用。闲章运用得体，还可以寄托作者的情趣和抱负。

一、姓名章　姓名章是题款署名用章。姓名章分为朱文和白文两种，形式以正方形为主。一幅书法作品上，如果用两方姓名印，可以一白一朱，两印的大小宜相当才好。古人多字号，所以姓名章与字号章往往同时使用，先姓名章后字号章，一白一朱互相映衬。

无字号的，通常把姓名章和斋、室名的章同时使用，白、朱相配。

二、闲章　闲章包括引首章、压角章、拦边章。引首章的内容通常为籍贯、斋号、古语、年月时令，以及反映作者情趣志向的词语。压角章多为方形或圆形，内容多为作者的年龄、斋堂号和籍贯等。拦边章可以起到拦边聚气或补充空白的作用。

三、钤印的方法　书法作品上的印章，如果钤盖不当，就会破坏整幅作品的艺术效果。因此钤印要十分讲究才能达到锦上添花的目的。钤印的位置要恰当。印章的大小要与书写文字的大小协调。印章的风格，应与作品书体的风格协调一致。印色的浓淡，应与墨色相协调。墨色淡雅之作，宜用朱文印，则易得和谐之妙。墨色浓重之作宜用白文印，使鲜艳的红色与浓重的墨色形成强烈的对比，色相协调。印章的数量以恰到好处为妙，多了不觉多，少了不觉少，就是恰到好处。相映成趣。

出版说明

初学书法，碰到的第一个难题，往往是碑帖中的字经过历史的风侵雨蚀之后多有残损，不仅内容难以卒读，有时连结构也难以辨别。至于有一定临帖水平的朋友，也常常为从临帖中的字创作犯难。故而自古就有『集字』之举，至少可应这两个方面的需要。

古代的『集字』有两种情况。一是根据内容的需要从某一碑帖中集字；一是根据某碑帖中的字创作内容。二者各有利弊，前者内容精美，而往往有某碑帖中所无之字需要集字者去『创造』，如果『创造』得好，可称完璧。后者虽可做到字字精美，不免有削足适履之憾。故成为经典流传后世的往往是前者，最为显赫著名的如唐怀仁的《集王圣教序》，可以说是内容与形式的完美结合。

因此本套『故宫珍藏历代法书碑帖集字系列』，乃采取前人的第一种方法来『集字』，即先精心挑选内容，这些内容多是大家耳熟能详的成语、名联及古诗，然后根据内容从某碑帖中精心选字。凡碑帖中所无之字，皆根据原帖的风格特点，结字规律，通过电脑的高端技术进行『创造』，并达到几可乱真的程度。现代的科学技术是古人所不敢梦想的，因而在『造字』方面也可以显示出比古人更大的优势。内容与形式由此可达到高度完美的统一。如此一套在手，不仅可以欣赏到书法艺术的美，也可以受到历史文化及文学艺术的熏陶。

同时这套书又有别于古代的『集字』之作，她还是书法学习者的良师益友，作者为书法学习者从临帖到创作，从内容到形式作了精心的设计。为临帖方便，所选之字皆是原帖中精美而具代表性的范字，并将其置于米字格中。为便于创作的借鉴，作者设计了不同形制的作品样式，从章法布局到署款方式都作了示范。在内容的安排上，有成语、联语及古诗，这样内容与形式的结合方面也体现了相得益彰的效果。如此一套在手，又不止可以享受书法与文学之美，更可有由临帖入创作之功效。故而衷心希望此举能为广大书法爱好者与学习者提供艺术的指导与文化的提升。

故宫珍藏历代法书碑帖集字系列

魏碑集字与创作　　汉简草书集字与创作　　乙瑛碑集字与创作

颜体集字与创作　　怀素草书集字与创作　　清人隶书集字与创作

柳体集字与创作　　皇象章草集字与创作　　吴让之篆书集字与创作

欧体集字与创作　　孙过庭草书集字与创作　　篆书集字与创作

褚体集字与创作　　王羲之草书集字与创作

赵体集字与创作　　曹全碑集字与创作

王羲之行书集字与创作　●　汉简隶书集字与创作

颜真卿行书集字与创作　　纪泰山铭集字与创作

苏东坡行书集字与创作　　石门颂集字与创作

米芾行书集字与创作　　史晨碑集字与创作

文徵明行草集字与创作　　张迁碑集字与创作

敦煌行草集字与创作　　西狭颂集字与创作

智永草书集字与创作　　礼器碑集字与创作